선(禪)의 발상이 창조를 낳는다

공생의 디자인
共生のデザイン

2015년 2월 3일 초판 인쇄 **○** 2015년 2월 10일 초판 발행 **○ 지은이** 마스노 슌묘 **○ 감수** 정영선 **○ 옮긴이** 이규원
펴낸이 김옥철 **○ 주간** 문지숙 **○ 편집** 민구홍 **○ 디자인** 이현송 **○ 마케팅** 김헌준, 이지은, 정진희, 강소현
인쇄 스크린그래픽 **○ 펴낸곳** (주)안그라픽스 우 413-120 경기도 파주시 회동길 125-15
전화 031.955.7766 (편집) 031.955.7755 (마케팅) **○ 팩스** 031.955.7745 (편집) 031.955.7744 (마케팅)
이메일 agdesign@ag.co.kr **○ 홈페이지** www.agbook.co.kr **○ 등록번호** 제2-236(1975.7.7)

TOMOIKI NO DESIGN – ZEN NO HASSOU GA HYOUGEN WO HIRAKU
by Masuno Shunmyo

이 도서의 국립중앙도서관 출판예정도서목록(CIP)은 서지정보유통지원시스템 홈페이지
(seoji.nl.go.kr)와 국가자료공동목록시스템(www.nl.go.kr/kolisnet)에서 이용하실 수 있습니다.
CIP제어번호: CIP2015003287

ISBN 978.89.7059.791.1 (03600)

공생의 디자인

마스노 슌묘 지음

정영선 감수

이규원 옮김

안그라픽스

오늘날의 모든 창작자에게

저는 요코하마 쓰루미(鶴見)에 있는 조동종(曹洞宗) 겐코지(善光寺)에서
주지로 일하는 한편 정원 디자이너로도 활동하고 있습니다. 일본을 비롯해
미국, 싱가포르, 독일, 홍콩, 중국, 인도네시아, 이란, 라트비아 등에서
프로젝트를 맡아 대학, 호텔, 주택, 빌딩 등에 있는 정원을 만들어왔습니다.
선승인 만큼 선(禪) 사상을 바탕으로 디자인을 계속해오면서, 다른 나라의
문화와 종교의 차이를 살리되 일본의 미의식과 가치관을 어떻게 전할
것인지를 놓고 시행착오를 거듭해왔습니다.

일본에는 예부터 내려온 독특한 미의식과 자연관이 있습니다. 요리에 꽃을
곁들이고, 제철 음식을 즐기고, 계절에 맞게 생활용품과 가구의 무늬와
디자인을 바꾸는 등 생활에 자연을 끌어들이며 사계절의 변화를 느끼는 것을
최고의 호사로 알았습니다. '변하는 것'에서 아름다움을 발견하고, 형태보다
거기에 감도는 분위기를 중시합니다. 또 자연을 지배가 아닌 공생의 대상으로
봤습니다. 이것이 요즘 세계에서 주목받는 가치관입니다.

일본의 가치관을 바탕으로 하는 표현은 선 예술에서 생겨났습니다.
선은 '어떻게 살 것인가'를 생각하는 종교입니다. 선 예술은 수행에서
생겨났으며, 다도, 꽃꽂이, 노(能)는 물론이고 현대 예술까지 모든
일본 예술의 바탕이 되었습니다.

선 예술은 일본뿐 아니라 외국의 영화감독이나 음악가, 화가, 경영자 등에게
많은 영향을 미칩니다. 일본인 한 사람 한 사람의 무의식에 깊이 뿌리내린
선 세계관을 새삼 자각한다면 특히 건축, 디자인, 예술 분야에서 선을
표현 활동의 폭이 크게 넓어질 것입니다. 그래야 비로소 표현이 자아를 넘고,
돌파하고, 사람들을 작위적이지 않게 무(無)의 경지로 자연스럽게 이끌어
진심으로 감동하게 하지 않을까 생각합니다.

평소 우리는 몸으로 느끼는 감각이나 감정을 쉽게 잊어버리지만,
그 감각과 감정을 되찾아야 합니다. 평소 종교로서 선에 관심이 없는 분들도
이 책을 보시면 좋겠습니다. 선의 재미, 독창성, 독특한 정신은 창조적
발상으로 연결되기 때문입니다.

대지진을 겪은 일본이 앞으로 10년, 20년을 두고 복구와 재생으로 향해 나갈 때, 자연과 인간을 바라보는 선의 시각이 도움이 되기를 바랍니다.

그리고 현대사회가 안고 있는 다양한 문제를 생각하면서 우리의 다양한 삶을 다시 돌아보게 하는 계기가 되기를 바랍니다. 그리고 외부 세계에 지극히 민감한 창작자들이 창작의 시야를 넓히고 활동을 지탱하는 정신을 강화하는 데 이 책이 일조할 수 있다면 행복하겠습니다.

2011년 9월
마스노 슌묘 합장

차례

1 마음을 응시하다

정원이란 무엇인가

저에게 정원은 손님을 맞는 마음을 표현하는 곳이자 수행을 거듭해온
저 자신을 표현하는 곳입니다. 선종(禪宗)에는 "뱀이 마시는 물은 독이 되고,
소가 마시는 물은 우유가 된다(蛇飲水成毒 牛飲水成乳)."라는 말이 있습니다.
같은 물이라도 누가 마시느냐에 따라 독이 되기도 하고, 우유가 되기도
합니다. 정원도 마찬가지입니다. 더욱 좋은 우유가 되도록 평소 수행을
게을리 하지 않아야 합니다.

정원을 만드는 제 마음이 정갈하지 않으면, 정신성이 높은 정원을 만들 수
없습니다. 정원은 저 자신을 비추는 거울이자 저 자체이기 때문입니다.
신참 승려 시절 조동종 대본산 소지지(総持寺)에서 수행할 때에는 신참
승려 일흔네 명 가운데 열네 명이 불과 몇 주 만에 짐을 싸서 나갈 만큼
힘들었습니다. 그때 육체적, 정신적으로 한계에 다다랐을 때 나타나는
'참된 나'는 무엇인지 궁금했습니다. 그 뒤에도 참된 나를 응시하는 수행을
거듭해왔습니다. 제게는 삶의 모습을 비춰내는 것이 정원이고, 역량을
시험하는 것이 정원을 만드는 일, 다시 말해 작정(作庭)이었습니다.

제한된 터에 '와비(佗)'[1] '사비(寂)'[2] '유현(幽玄)'[3]이라는, 예부터 내려오는
정취와 선의 정신을 어떻게 구현할 것인지에 힘을 쏟고 있습니다.
구미에서는 형태를 아름답게 유지하는 데 주안점을 둡니다. 구미의 정원은
좌우대칭입니다. 석조 문화권이어서 2, 3층짜리 석조 건물이 많습니다.
정원은 위에서 내려다볼 때 아름답도록 디자인합니다. 일본 정원은 전혀
다릅니다. 형태보다 거기 감도는 분위기와 정신을 중시하고, 그것을 공간에
구현하는 데 주안점을 둡니다. 그곳이 아니면 느낄 수 없는 대자연을, 그곳의
소재를 이용해, 정원과 건물의 관계성을 중시하며 균형 있게 배치합니다.
목조 문화권이므로 건물은 나무로 되어 있습니다.

그곳에 들어선 사람이 고즈넉함, 안정감, 대자연의 품에 안긴 듯한
지복감(至福感)을 느낄 수 있는 정원. 가만히 서성이며 지그시 바라보고
싶은 정원. 자기 삶을 돌아보고, 지금 이 자리에 살고 있음이 얼마나 좋은
것인지를 실감할 수 있는 정원. 그런 정원을 만들려면 사람의 내면에
깊이 들어가야 합니다. 내게 그만한 역량이 있는가. 늘 자문하며 제가 만드는
정원이 일본을 대표하는 공간 조형 예술이 될 수 있도록 하루하루
정진에 힘씁니다.

1 간소하고 부족함에서 느끼는 충만함.

2 한적함과 호젓함 속에서 느끼는 내적 미의식.

3 깊고 그윽한 아름다움.

일본 외무본성(外務本省) 산키테이(三貴庭). 2005년.

돌, 나무, 흙······ 모든 생명을 존경하는 것부터

정원을 만들 때 전제로 삼아야 할 말이 있습니다. "만물에 생명이 있다."
이 말은 '만물을 진심으로 존중하자'는 뜻입니다. 나무에는 나무의 생명,
나무의 도리가 있고, 나무의 마음이 있습니다. 돌, 흙, 물 등 모든 것에는
생명이 있습니다. 이것이 모든 생각의 기본입니다.

그렇다면 그 생명을 어떻게 살릴 것인지 생각해야 합니다. 대상이 터라면
'대지의 마음을 읽는다, 지심(地心)을 읽는다.'라 하고, 돌이라면
'석심(石心)을 읽는다.'라, 나무라면 '목심(木心)을 읽는다.'라 합니다.
나무가 기울고 휘었다 해도 어떻게 하면 그 나무의 특징을 살릴 수 있는지를
궁리합니다.

건축이라면 도면과 일정이 있으며, 치수만 정해지면 자재를 조달해 계획대로
할 수 있습니다. 그러나 제가 하는 정원 일은 그렇게 하기 어렵습니다.
자연의 돌이나 나무에는 치수에 맞는 것이 없기 때문입니다. 돌 하나를
놓더라도 그 돌이 가진 매력을 최대한 끌어내려면 어떻게 해야 하는지

오랜 시간을 두고 궁리를 거듭해 돌과 집요하게 대화합니다. 그 돌의 생명,
다시 말해 석심을 존중하고 살리려면 돌을 놓는 방법 하나, 각도 하나까지
철저히 생각합니다. 미묘한 차이 하나로 정원 전체가 크게 달라질 수 있기
때문입니다.

독일 베를린 유스이엔(融水苑)의 스케치. 2003년.

마음을 갈고닦다

앞서 정원은 손님을 맞이하는 마음을 표현하는 장이자 수행을 거듭해온
나를 표현하는 장이라 했습니다. 그런 정원을 디자인하려면, 그 터에 섰을 때
맑은 마음으로 '이 터는 어떤 곳일까.' 하며 대지의 마음을 깊이 읽어내는
힘이 필요합니다.

이를 위해서 평소 '자연 관찰'과 '좌선(坐禪)'을 거르지 말아야 합니다.
내 마음을 갈고닦아 자연을 잘 관찰하고, 심신을 두루 단련해 대지의 마음을
읽는 바탕인 내 마음을 늘 맑은 상태로 만들어둡니다.

우리 일상생활에서는 아무래도 욕심과 집착이 생겨나게 마련입니다.
평소 그것을 억제하고 지워나가는 훈련과 성찰이 필요합니다. 그것이
선종의 대표적 수행법인 '좌선'입니다. 좌선은 생각을 한 곳에 묶어두지 않고
아무것에도 집착하지 않는 순진무구한 시간을 가지는 가장 좋은 방법입니다.
매일 흙장난을 하면 옷과 몸이 흙투성이가 됩니다. 그래서 일주일에 한 번씩
깨끗하게 세탁합니다. 하지만 금방 다시 흙장난을 해서 지저분해집니다.

그래서 일주일 뒤에 또 세탁을 합니다. 이러기를 거듭하면 지워지지 않을
만큼 흙물이 물드는 일이 없을 것입니다. 세탁을 해서 때때로 깨끗하게
하듯 마음을 습관적으로 원위치하는 것이 좌선입니다. 바쁘면 일주일에
한 번이라도 괜찮습니다. 하지만 가능하면 자주 하는 것이 좋습니다.
좌선에 익숙해지면 좌선을 하면서 새소리, 바람 소리, 나뭇잎 흔들리는 소리,
꽃향기 등 평소 의식하지 못하던 것을 의식하게 됩니다. 그럴 때 '새가
노래하는구나.' 하는 생각이 들면 그 생각을 붙들지 말고 옆으로
흘려보냅니다. 여기에 익숙해지면 고민이나 잡념도 흘려보낼 수 있게 됩니다.
그렇게 해서 마음이 맑아져야 비로소 터를 대할 수 있습니다.

자신을 속이지 않는 수행이 정원으로 표현된다

정원을 만드는 일은 수행입니다. 절에서는 농사도 수행이고, 좌선도
선의 대표적 수행입니다.

수행 가운데 특히 정원 만들기는 그동안 내가 수행으로 얻은 것, 수행으로
다듬은 '나'라는 인간을 드러내는 수행입니다. '참된 나'를 응시하는 공간을
재현하기 위해서는 '거기에 나를 어떻게 표현할 것인가.' 하는 질문을 던지며
정원이라는 공간에 나 자신을 철저히 부어넣습니다. 눈속임이 통하지 않는
두려운 일이기도 합니다.

정원 바닥에 깐 굵은 모래에 갈퀴 자국을 남기는 일을 할 때에도 무심한
마음으로 집중하면 갈퀴 자국은 끝까지 흐트러지지 않습니다. 그런데
'똑바로 멋지게 그려야지.' 하고 생각하면 그 순간 집중이 흐트러져 갈퀴
자국이 흔들리고 맙니다. 그래서 갈퀴 자국을 보면 '저기서 딴생각을 했구나.'
하며 알 수 있습니다. 그런 의미에서 정원 만들기가 수행이라는 것입니다.

또 건물이든 정원이든 완공 이후에도 아름답게 유지하려면 청소라는 수행을
소홀히 할 수 없습니다. 보이지 않는 곳까지 깨끗하게 청소하는 것이
특히 중요합니다. 나무 뒤쪽 같은 곳 말이지요. 겉은 사람들이 보지만
뒤쪽은 아무도 보지 않는 곳이니 괜찮다고 생각하면 안 됩니다. 자기 자신을
속여서는 안 됩니다.

모든 행위에 진리와 도리가 숨어 있다는 것이 선 사상입니다. 어떤 것이든
쓸모없는 것은 없습니다. 자신을 속이지 않는 수행이 정원이라는 표현으로
연결되는 것입니다.

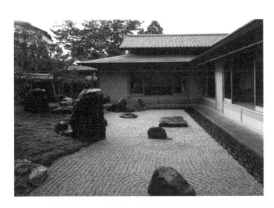

조동종 기온지(祇園寺) 시운다이(紫雲台) 류몬테이(龍門庭)를 북쪽에서 바라본 모습. 1999년.

선 정원이 생겨난 배경

선은 본디 '참된 나'를 만나는 것, 자기 안에 있는 '본래불(本來佛)'을
만나는 것입니다. 자기 내부에 있는 진리와 도리를 머리로 이해하는 것이
아닌 몸으로 체득하는 것이 중요하며, 그것이 '대오(大悟)'이고 깨달음입니다.

선 자체는 아무런 형식이 없습니다. 철학에 매우 가깝지만 철학은
아닙니다. 철학은 학문이므로 사고를 논리로 증명하면 됩니다. 그런데 선은,
사고방식은 철학에 가깝지만 실천이 따릅니다. 일상생활에서 행동으로
옮기는 것, 다시 말해 수행이 있습니다. 수행이 있으므로 학문이 아니고
불교 종파가 된 것입니다. 그것이 커다란 차이입니다.

수행을 해나감으로써, 자신이 깨달은 것을 새기고 자기 본래의 마음을
만납니다. 이를 가리켜 터득했다고 하는데, 사람은 자신이 터득한 것을
무엇으로든 표현하고 만들고 싶어 하는 것 같습니다. 그림에 능한 사람,
문학적 소양이 있는 사람, 조각이나 정원 같은 입체 분야를 좋아하는 사람 등
각자 자기가 잘하는 분야에서 그 터득한 것을 표현하게 됩니다.

예전에 조사(祖師)가 커다란 깨달음을 얻는 된 계기를 상상하며, 그 깨달음의
순간을 그림으로 표현한 사람들도 있습니다. 그림에 능한 승려라 해서
'화승(畫僧)'이라 합니다. 또 문학으로 표현하고자 하는 사람들은 한시를
읊었습니다. 그들을 '오산승(五山僧)'[1]이라 합니다. 이들이 13세기부터
15세기까지 융성한 '오산문학'의 주인공입니다. 또 입체를 좋아하는 사람은
정원을 만들었습니다. 그들을 '석립승(石立僧)'[2]이라 했습니다. 서예는
'묵적(墨積)'이라 해서 누구나 즐겼습니다.

그림에서는 '셋슈(雪舟)'가, 정원에서는 '무소 국사(夢窓国師)'가,
오산문학에서는 '슌오쿠묘하(春奧妙葩)'가 유명합니다. 모두 자신이 느낀
바를 공간에 표현하거나 평면에 표현하거나 문학으로 표현한 사람들입니다.
그런 사람들이 모여서 살롱(salon) 같은 것을 만들었습니다. 그곳을
'회소(會所)'라 합니다. 아래 그림처럼 선사에는 방장이라는 건물이 있는데,
이곳은 여섯 개 방으로 구획되어 있고, 각 방마다 이름과 쓰임새가 따로
있습니다. 그 가운데 우에오쿠노마(上奧の間, 일명 '주지의 방' 또는

1 일본 선종은 중국 임제종을 일본에 도입한
 에이사이(榮西)에 의해 시작되었다. 일본 임제종은
 때마침 등장한 무사 정권 막부의 지지를 얻어 크게
 성장했다. 막부는 임제종 사찰을 다섯 등급으로 나눠
 각종 정치, 경제, 문화적 권익을 보장하며 보호했으며,
 이것이 '오산(五山) 제도'이다. '오산'이란 말은 여기서
 비롯했으며, 흔히 임제종에 속하는 사찰이나 승려를
 뜻하는 말로 쓰였다. '오산승'은 선종(임제종 또는
 여기서 갈라져나간 조동종)에 속한 승려를 말하며,
 '오산문학'이란 가마쿠라 시대 말기부터
 무로마치 시대에 걸쳐, 약 13세기 말부터 16세기까지
 선종 승려를 중심으로 융성했던 한문학을 말한다.

2 돌, 물, 나무는 일본 정원의 3대 요소이고
 그 가운데 중심은 돌이다. '돌을 세우는 승려'라는
 뜻의 '석립승'은 단순히 돌을 세우는 것을 벗어나
 정원 설계를 비롯한 정원 만들기 전반을 담당하는
 승려를 말한다. 승려가 정원 만들기를 담당하는
 문화는 임제종이 도입되기 전 일교 일파인 진언종
 승려들이 교토를 중심으로 확립했다.

쇼인[書院])를 회소로 삼았습니다. 이 회소에서 묵화에 능한 사람이
두루마리에 그림을 그리면 다들 그 그림을 보고 느낀 바를 한시로 지어
두루마리 한쪽에 적습니다. 그것이 시와 그림이 있는 두루마리, 다시 말해
'시화축(詩畵軸)'입니다.

그 가운데 정원 만들기에 능한 승려가 있어서 방장 마당에 정원을 만들어
기한을 정하고 그 두루마리를 보고 느낀 바를 표현하기도 합니다. 정원이
완성되면 이번에는 다들 정원을 바라보며 시나 그림을 그리는 등 하나의
표현은 다음 표현으로 이어집니다. 그리고 각자 마음을 표현한 작품들을
감상하며 "그대는 이런 걸 느꼈소?" 하며 대화하는 자리를 마련합니다.

에마쓰노마(衣鉢の間) 스승이 제자를 가르치는 방	부쓰마(仏間) 불상, 조사상, 위패를 두는 방	쇼인노마(書院の間) 주지가 일상생활을 하는 방
단나노마(檀那の間) 신도들이 응접하는 방	싯추(室中) 주지가 업무를 보는 방	라이노마(礼の間) 일반인을 맞는 현관 역할을 하는 방

횟마루

본디 방장과 그 주변은 주지가 가장 원하는 환경으로 만들어놓고 싶어 하는 곳입니다. 선사의 주지라면, 본래대로라면 '수하석상(樹下石上)', 다시 말해 깊은 산속에 홀로 은거하고 바위에서 좌선하고 냇물소리 들으며 활달하고 평온하게 지내겠다는 이상을 품게 마련입니다. 하지만 교토 같은 대처에서는 그것이 불가능하므로 우에오쿠노마 공간과 그 주변에 자연을 표현하려고 한 것입니다. 그래서 폭포나 심산유곡 풍경을 만들었습니다.

정원 만들기에 능한 데쓰센소키(鉄船宗熙)[1]는 "3만 리를 단 몇 자로 줄여보겠다." 하고 좁은 마당에 매우 광대한 풍경을 담아냈습니다. 그것이 가레산스이(枯山水)의 시작입니다.

1 굵은 모래와 바위만으로 산과 강의 풍경을
 표현하는 일본 정원 양식. '고산수 정원' 또는 '마른
 산수 정원'이라 부르기도 한다.

무사에게 선승이 삶을 가르치다

처음에는 선승들만 회소에 모여 활발하게 문화를 나눴습니다. 그러다가
무사들이 한 자리 끼워달라며 찾아오게 되었습니다. 쇼군이 행차한 적도
있습니다. 그들은 세상사를 보는 관점, 판단의 준거를 물으러 왔습니다.

그때는 전국 시대라 무사는 늘 전시 상태에 있었고, 부자지간이나
형제지간이라도 천하를 차지하기 위해서는 서로 칼을 휘두르는 세상이었습니다.
마침내 그들은 무엇을 믿고 살아야 할지 알 수 없게 되었습니다. 당장 내일
죽을지 모른다는 공포를 어떻게 견뎌내야 하는지 알 수 없었고, 오늘을
온전히 살려면 마음가짐이 어때야 하는지 알고 싶어 했습니다.
무사들의 그런 질문에 회소의 선승들은 '산다는 것은 무엇인가'를 이야기해
안정을 주었습니다.

가마쿠라 막부 시대에도 역대 쇼군들은 모두 선승에게 가르침을 청했습니다.
호조 요리도키(北条頼時)는 도겐(道元) 선사를 따라 출가했습니다. 그 아들

호조 도키무네(北条時宗)는 '무가쿠소겐(無學祖元)'이라는 중국 승려를 28
발탁하고 엔카쿠지(圓覺寺)를 지어 참선하며 가르침을 청했습니다. 무사들이 29
선승을 찾아와 세상을 바라보는 관점을 배운 것입니다. 그러자 회소에
모이는 선승들의 활동에 대한 호평이 무사들 사이에 퍼졌고, 무사들은
인생관뿐 아니라 그와 직결한 예술을 배우고자 했으며, 일상생활에
받아들이고 싶어 했습니다.

이렇게 선사에서 생겨나 확산한 것이 두 가지 있습니다. 하나는 쇼인(書院)
양식입니다. 무사들은 집을 지을 때 전부 쇼인 양식으로 짓게 되었습니다.
또 하나가 사찰의 쇼인입니다. 본디 회소로 쓰이던 작은 방이 많은
인원을 수용할 수 없자, 가람과 복도로 연결되는 별개 건물로 쇼인을 짓게
되었습니다. 다시 말해 쇼인에는 사찰에서 증축한 별동으로서의 쇼인과
무사가 주택으로 지은 쇼인, 두 가지가 있습니다. 일본의 모든 예술, 문화,
예능은 이 쇼인, 다시 말해 '회소'에서 생겨났다고 해도 과언이 아닙니다.

잇큐문화학교

회소에는 무사들만 찾아오는 것이 아니었습니다. 각 분야의 전문가들도
왔습니다. 그들은 선승의 지도로 각자의 기예를 심화하고자 했습니다.
꽃꽂이, 정원, 그림은, 헤이안 시대에는 귀족의 전유물이었으나 가마쿠라
시대에는 그 주역이 선승으로 바뀝니다. 그리고 그 선승에게 배운 사람들이
이제 전문가로 성장하기 시작합니다.

원래 그들은 각자 분야의 스승에게 기예를 배웠지만, 아직 본질이 없는
상태였습니다. 그래서 선승을 찾아와 수행에 힘쓴 것입니다. 오닌의
난(応仁の乱)[1] 이후 빠른 복구에 성공한 다이도쿠지(大德寺)의 잇큐(一休)
선사에게는 렌가(連歌)[2]로 유명한 이이오소기(飯尾宗祇), 그림으로
유명한 소가자소쿠(宗我蛇足), 다도를 일으킨 무라타 다마미쓰(村田珠光),
노(能)[3]를 발전시킨 제아미(世阿弥)[4]의 사위 곤파루젠치쿠(金春禪竹)
등이 드나들었습니다. 모두 잇큐 선사의 제자들입니다. 그곳은 결국
'잇큐문화학교(一休文化学校)'였습니다.

사무카와(寒川) 신사 신엔(神苑)의 다실. 2009년.

그들은 잇큐의 지도로 참선수행에 힘쓰며 각자의 기예를 심화했습니다.

무라타 다마미쓰는 다도의 기초를 완성하고, 제자 다케노조오(武野紹鴎)가

그것을 계승했으며, 다시 그 제자 센노 리큐(千利休)가 다도를 완성했습니다.
'오닌의 난(應仁亂)'으로 다이도쿠지(大德寺)가 소실되자 잇큐 선사는
사카이의 상인들에게 도움을 청했습니다. 재정이 풍부한 사카이 상인들이
다이도쿠지를 경제적으로 지원합니다. 그리고 훗날 그 상인들 가운데 많은
사람이 출가를 합니다.

센노 리큐도 출가해 센 소에키(千宗易)가 됩니다. 이 이름에서 '소(宗)'라는
글자는 '다이도쿠지로 출가했다'는 뜻입니다. 잇큐 소준(一休宗純)이나
고가쿠 소코(古岳宗亘), 도케이 소보쿠(東渓宗牧) 등도 마찬가지입니다.
지금도 다도하는 사람의 다명(茶名)[5]을 '소메이(宗名)'라 합니다.

1 쇼군의 후계 문제를 놓고 유력한 가문들이
 교토를 중심으로 10여 년 동안 벌인 내전.
 하극상이 횡행하는 전국 시대의 시작에 해당한다.
 방화와 약탈로 교토 시내가 황폐해지고 많은
 문화재가 사라졌다.

2 일본 중세에 발달한 시의 한 형식. 7-8명이 정해진
 운율(575조와 77조)에 따라 연작 형식으로 짓는다.

3 일본 전통 가무극. 공연을 할 때 '노멘(能面)' 또는
 '오모테(面)'라 부르는 가면을 쓰고, 배우 모두가
 남성인 것이 특징이다

4 15세기에 노의 원형을 확립한 연기자 겸 작가.
 그가 쓴 노 이론서『가덴쇼(花伝書)』는 지금도
 예능 이론서로서 세계적으로 읽히고 있다. 한국에는
 『풍자화전』이란 제목으로 출간되었다.

5 일본 다도에서 다도의 이론과 실기를 10년 넘는
 오랜 기간을 두고 모두 깨친 사람이 스승에게
 받는 이름으로, 소(宗) 뒤에 다른 한자 하나를
 붙여서 만든다.

무소 국사의 신념과 정신

'국사(國師)'는 조용한 곳에서 혼자 수행에 힘쓰는 것을 좋아하던 선승입니다.
그러나 시대는 국사를 그냥 내버려두지 않았습니다. 시대가 혼미해서
사람들은 적군과 아군, 증오와 사랑이라는 대립의 세계를 살고 있었습니다.

국사는 세상의 대립을 반영하는 이원론적 사고가 아니라, 그것을 초월해
참으로 풍요로운 내면으로 살아갈 수 있는 선종의 세계관을 세상에 널리
전했습니다. 남북조 양 조정에서 국사로 추앙받아 '칠조제사(七朝帝師)'[1]라
불리게 됩니다. '국사'라 하면 '무소 소세키(夢窓疎石)'를 말합니다.

국사는 모든 면에서 뛰어난 인물이며 뭇 사람의 동경과 존경을 받았습니다.
그런데 국사는 뜻밖에 정원을 만드는 취미가 있었습니다. 본디 물과 돌을
매우 좋아해서, 늘 좋은 돌을 수집하고, 적당한 터가 있으면 돌을 놓아
정원을 만들었다고 합니다. 기록에 따르면 몸소 정원을 만들 때에는 정원석
놓을 자리를 직접 지시했습니다. 큰 절의 주지를 역임하고 국사로서 조정에
조언해야 했던 그는 1초도 허투루 쓰지 않고 바쁘게 일했지만,

정원을 만들 때만큼은 '정원 아니면 못 살 사람'이라는 말이 나올 만큼
한없이 행복한 모습이었다고 합니다.

그 결과 덴류지(天龍寺)와 '이끼 절'로 유명한 사이호지(西芳寺)라는 명원을
남겼으며, 국사의 정원은 어느 것이나 일본을 대표하는 정원이 되었습니다.
선사의 가레산스이는 국사에서 비롯했고, 그 원점은 폭포를 형상화한
사이호지의 '고인잔(洪隱山) 폭포 가레산스이'에 있습니다.

국사가 만든 정원은 어느 것이나 그의 역량을 역력히 보여주며, 특히
돌 배치는 강력함 속에도 뭐라 형용하기 힘든 품격이 있습니다. 그리고
정원 전체의 균형감은 참으로 비범합니다. 타고난 미적 감각과 늘 자연을
관찰하며 키운 감각이 만나 이렇게 걸출한 미감을 만들어냈을 것입니다.

저는 감히 국사의 발치에도 못 미치는 사람이지만 정원을 좋아하는
선승으로서 국사를 동경하며, 조금이라도 국사에게 가까이 가고자 하루하루

1 평생 역대 일왕으로부터 무소 국사(夢窓国師),
 쇼가쿠 국사(正覚国師), 신슈 국사(心宗国師),
 후사이 국사(普済国師), 겐유 국사(玄猷国師),
 붓토 국사(仏統国師), 다이엔 국사(大円国師) 등
 일곱 개의 국사 호를 받았다는 데에서 유래한 이름.

정진을 거듭하고 있습니다. 특히 국사가 설파한 것처럼 사물을 이원론적으로
보지 않고, 그 시각을 돌파한 곳에 절대적 세계가 열린다고 믿으며 나날이
노력하고 있습니다. 그럴 때 내면의 자유로운 세계가 열리는 것이니,
그 세계를 국사처럼 정원이라는 공간 조형 예술로 표현하는 것이 제 꿈입니다.
그때 비로소 내적으로 풍요롭게 살아갈 수 있는 선의 세계관을 표현할 수
있지 않을까 합니다.

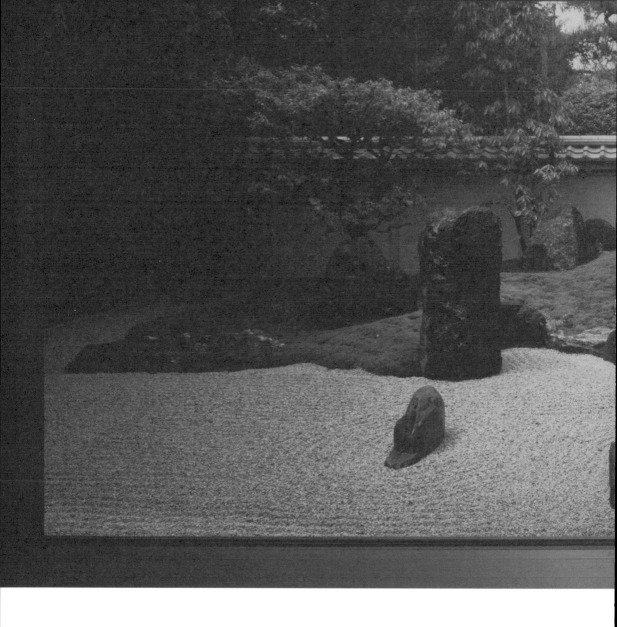

조동종 기온지 시운다이 류몬테이. 1999년.

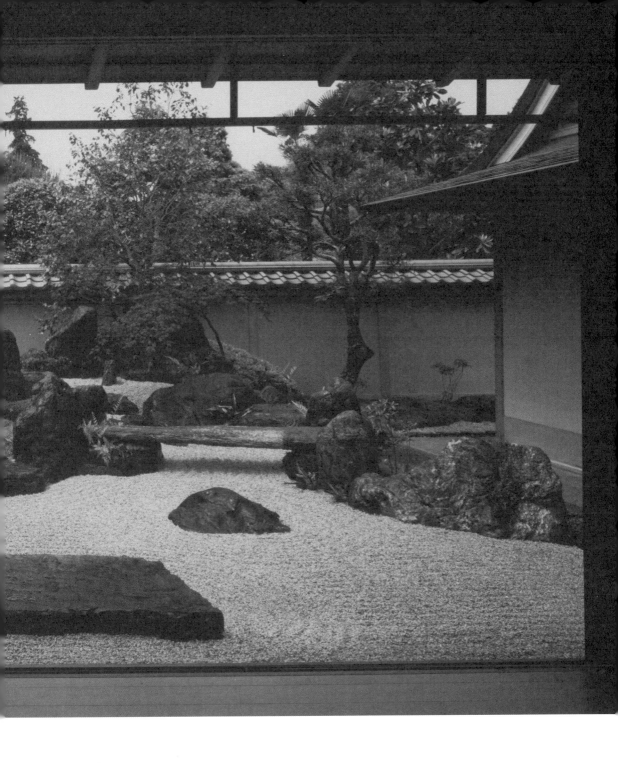

도시 한복판에 정원을 들여놓다

일상 공간이 넉넉하지 않으므로 정원을 마련하는 것이 더 중요해집니다.

일본에는 예부터 아름다운 미의식과 가치관이 있습니다. 현대 도시나
건축 공간에 마련하는 정원에는 그런 미의식과 가치관을 담아야 한다고
늘 생각해왔습니다. 어떻게 하면 오늘날 도시에 인간성을 회복하는 공간을
만들 수 있는지를 모색해왔습니다. 마음에 정적을 되살리고 자기 내면으로
가만히 들어가 정취를 맛볼 수 있는 공간은 정원이나 자연이 아니면
안 됩니다. 하루 종일 실내온도가 조절되는 빌딩에서 하루의 변화, 계절의
변화도 느끼지 못하고 일하는 현대인이기에 더욱 그런 공간이 필요합니다.

공간 조형 예술이라 불리는 건물이나 정원은 '정옥일여(庭屋一如)',
다시 말해 건물과 정원이 하나가 되어야 합니다. 건물도 정원의 구성 요소
가운데 하나이며, 건물 안에서 내다봤을 때 정원이 그림 같은 경치로
들어오는 것이 중요합니다.

정토종 렌쇼지(蓮勝寺) 후쇼테이(普照庭)의 스케치. 1999년.

도쿄 호텔 르포르고지마치(ホテル·ルポール麹町)도 벽을 액자로 보고,
건물 안에 있는 사람이 정원을 한 폭의 그림으로 바라볼 수 있도록
디자인했습니다. 일본의 독자적 가치관이나 미의식을 그림에 어떻게
담아낼 것인지가 과제였습니다.

한 순간도 쉬지 않고 시시각각 변해가는 아름다움, 빛과 그림자가 빚어내는
아름다움, 바람에 흔들리는 나뭇가지, 물에 비친 바위나 수목의 풍경,
새 지저귀는 소리 등을 최대한 살려서 정원이라는 공간 조형 예술에
종합적으로 담아내야 했습니다.

단풍나무를 심어놓으면 바람에 흔들리는 나뭇가지는 한 순간도 쉬지 않고
변하는 아름다움과 무상함을 보여줍니다. 그 나뭇가지가 수면에 비치는
풍경이나 바위에 드리운 그림자에서 말로 표현할 수 없을 만큼 깊은 미를
발견하게 됩니다. 저는 이 미의식이나 가치관을 도심의 정원에 살려내는
것이 일본 문화를 전승해가는 한 방법으로 봅니다.

순간에 생명을 담다

'시간'은 무척 추상적인 개념이어서 사람에 따라 다양하게 바라볼 수
있습니다. 저와 같은 선승들은 '삼세(三世)'라는 말로 시간을 바라봅니다.
삼세란 '현재' '미래' '과거'를 말합니다.

에도 시대 이전에 지어진 오래된 선사에 가보면 반드시 중앙에 석가모니불을
모시고 양옆에 아미타불과 미륵불을 모십니다. 아미타불은 미래, 미륵불은
과거입니다. 지금 이렇게 글을 쓰고 있는 순간은 현재이지만 곧 새로운
미래가 나에게 옵니다. 글을 쓰는 순간은 흘러 벌써 과거가 되었습니다.
선에서는 이를 '생사' 또는 '생사를 거듭하다'라 합니다. 지금 이 순간은 살아
있지만, 과거는 죽어서 사라진 것이고, 지금 새로운 미래가 다가오고 있으니
이는 태어나는 것과 같습니다. 생사를 거듭한다는 것은 이 순간을 열심히
사는 것이 결과적으로 쌓이고 쌓여서 일생이 된다는 말입니다. '일식(一息)을
산다'는 말도 있는데, 숨 한 번 쉴 만한 짧은 시간에 내 생명을, 내 전부를
쏟아 붓는 것이 중요하다는 말입니다. 우리는 매 순간만을
살 수 있기 때문입니다.

이것이 제가 정원 일에 임할 때 대전제로 삼는 생각입니다. 제가 만든
건축물이나 정원을 이용할 사람을 생각할 때 그 사람이 쌓아나갈
매 순간순간, 다시 말해 시간이라는 개념에서 이 건물과 정원이 그 사람의
인생에 어떤 식으로 관여하게 될지를 생각합니다. 그 관여의 정도가 크면
클수록 그 정원의 존재는 크고 무거운 것이 됩니다. 그러므로 저는 언제나
매 순간에 생명을 담는다는 생각으로 정원을 만듭니다.

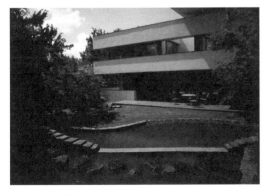

독일 슈투트가르트 후지테이(不二庭).

'시험판'이 중요하다

저는 일반적 건축 일이나 정원 일과는 전혀 다른 방식으로 정원을 만듭니다.
일반적 정원 일에서는 볼 수 없는 저만의 독특한 과정을 '시험판'이라 합니다.
중요한 부분일 경우, 다른 장소에 똑같은 것을 만들거나 배치해보는 것입니다.
스키야(数寄屋, 전통 다실풍의 건물)는 시험판을 만들어보고 '여기 위쪽에
대는 마감재가 탐탁지 않다, 여기는 너무 굵다, 가늘다……' 하고 생각하며
개선합니다. 실제로 만들어보기 전에는 알 수 없는 '감각'입니다.

목재를 선택할 때 '여기는 이 정도 굵기면 되지 않을까.' 하고 생각해도,
그것은 어디까지나 머릿속에 떠올리는 감각에 불과합니다. 모형을
만들어보는 방법도 있지만, 실제로 천장에 대보거나 그 자리에 직접
서보거나 앉아봐야 알 수 있는 점도 있습니다. '너무 굵으니 크기를 줄여보자,
몇 개를 늘어놓아 보고 이쪽 것으로 하자.' 이런 식으로 판단하는 것입니다.
건축물을 질 좋게 만들고자 한다면 일반 주택과 같은 방법으로는 무리가
따릅니다. 이는 정원에서도 마찬가지입니다.

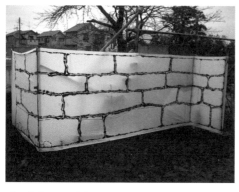

사무카와(寒川) 신사 공사 당시 휴게소 석축 '시험판'. 실제 크기로 쌓아보고 결정한 석축선.

본디 일본 건축에서는 건물이든 정원이든 전통적으로 시험판을 만들었으며,
지금도 신사나 사찰을 짓는 대목수, 스키야를 짓는 대목수는 반드시
그렇게 합니다. 정원사도 마찬가지입니다. 그러나 요즘은 그런 과정을
CAD(Computer Aided Design)로만 실행하는 것이 보통이며,
"이 도면대로 지으면 돼." 하는 사람도 많습니다. 이는 디자인이라기보다는
도면의 완벽함을 추구하는 모습이며, 현장에서 '도면 지시'가 되기 쉽습니다.
그럴 때 저는 이렇게 말합니다. "제가 걸어 다니는 도면입니다. 제 감을
믿어주십시오." 정말 중요한 것은 현장에서 얻는 감각입니다.
그 감각을 확실하게 얻으려면 건축이든 정원 만들기든 반드시 '시험판'을
거쳐야 합니다.

사무카와 신사 공사 당시 돌의자 '임시판'. 세토 내해(瀬戸内海) 화강암으로 만든 임시 벤치.

자의적 디자인을 배제하다

공사 현장에서는 도면을 거의 보지 않습니다. 기본적으로 머릿속에 내용이
다 들어 있기도 하거니와 현장에서 그 장을 구체적으로 읽어내며 감각이
이끄는 대로 '여기는 이렇게, 저기는 저렇게.' 하고 판단하기 때문입니다.
이런 판단 위에 제가 해둔 디자인을 떠올려보면서, 그 장에서 느낀
아름다움과 장점을 최대한 살리는 데 주력합니다. 그 장점을 제가 지닌
공간 철학, 디자인 철학이라는 여과지로 걸러서 디자인에 담아냅니다.

미리 '이렇게 해야지.' 하고 작정하는 일은 결코 없습니다. 현장을 보고
결정한 디자인에는 부실이 없기 때문입니다. 장과 대치하고 대화해
구체적으로 체득한 감각을 우선시합니다.

'이렇게 하자, 저렇게 하자.' 하고 미리 작정하면 강압적 디자인이 됩니다.
'이런 점으로 사람들을 놀라게 해야지, 이런 장소를 마련하면 모두
감동하겠지.' 하고 의도하고 계산하면 나중에 결과물에서 그 의도와 계산이

드러나게 마련입니다. 그런 자의적 태도를 버리고, 어떻게 해야 이곳을 46
찾은 사람들이 만족할지 생각합니다. 그런 태도로 임하면 나중에 정원이 47
완성되었을 때에도 풍경의 배후에서 아무런 계산도 느껴지지 않는
매우 자연스러운 정원이 자리 잡게 됩니다.

디자인이 드러나면 안 됩니다. 그 바탕 또는 배후에 아무리 치밀한 계산이
있었다 해도 그곳을 방문하는 사람에게 드러내지 않는 것이 중요합니다.
디자인이 보이지 않아야 사람들은 비로소 아무 조건 없이 아름답다고 느끼고
만족감을 얻습니다.

부드러운 강인함

오늘날 목조 건물을 지을 때에는 '프리컷(precut)'이라 해서 공장에서
규격대로 미리 자른 목재를 현장으로 옮겨와 조립합니다. 예전에는 목재를
고정할 때 장부맞춤[1]이나 쐐기를 이용했습니다. 지금은 볼트 같은 철을
이용해 강제로 고정합니다. 이렇게 하면 나무는 반드시 철에 굴복합니다.
오랜 세월을 두고 강력한 철에 압도되고 맙니다. 물론 철로 결합한 자리는
벽이나 천장으로 가립니다.

일본 전통 건축에서는 절대로 그렇게 하지 않습니다. 전통 주택 천장은
도리[2]나 서까래가 그대로 드러납니다. 그러므로 결코 안일하게
처리할 수 없습니다. 철로 고정하는 오늘날 목조 건물은 지진이 일어나면
심하게 흔들리고, 끝내 폭삭 주저앉습니다. 예전처럼 장부맞춤이나
쐐기를 이용한 건물은 지진이 일어나도 조금 느슨해질 뿐입니다.
그런 의미에서 전통 건축은 강합니다. 장부맞춤이나 쐐기만 이용할 뿐
철로 고정하지 않기 때문입니다.

일본도 서양 건축을 배워 볼트 같은 철을 이용합니다. 건축기준법에는
건물을 볼트로 고정해야 한다는 조항도 생겼습니다. 지진에 어느 정도까지
버틸 수 있는지 계산할 수 없고, 충격이 어느 정도까지 전달될지 입증하기
어렵기 때문입니다.

예전에 사찰이나 신사, 스키야 등을 지을 때에는 초석에 장붓구멍을 파고
기둥 밑에 장부촉을 만들어 끼워놓는 것이 전부입니다. 지진이 나도
위아래로는 흔들리더라도 어지간해서는 쓰러지지 않습니다.

이런 이야기를 들은 적이 있습니다. 고베 시 스마(須磨) 구에 서로
수백 미터 떨어진 두 절이 있었습니다. 두 절의 산문(山門)³은 크기가
거의 같았습니다. 하나는 에도 시대에 지은 오래된 것이고, 얼마 전에 지은
다른 하나는 볼트로 고정한 것이었습니다. 고베대지진이 일어났을 때
볼트로 고정한 것은 기둥이 부러져 무너지고 말았습니다. 에도 시대에 지은

1 한 부재에 장부를 내고 다른 부재에는 장붓구멍을
 파서 서로 끼우는 이음.

2 서까래를 받치기 위해 기둥 위에 건너지르는 나무.

3 절 또는 절의 바깥문.

것은 튀어 오르며 자리만 이동할 뿐이었습니다. 기초가 고정되어 있지
않았기 때문입니다. 기와는 떨어졌지만 다른 부분은 망가지지 않아
지진이 멈춘 뒤에 그대로 번쩍 들어 제자리에 놓을 수 있었습니다.

일본의 성도 장점이 있습니다. 돌과 돌이 완전히 짜 맞춰져 있습니다.
무너지지 않는 구조입니다. 석축을 구성하는 돌 하나하나는 겉에 드러난
폭보다 눈에 보이지 않는 종심이 더 길었습니다. 또 석축이 반드시 젖혀져
있어서 절대로 무너지지 않습니다. 석축이 수로를 만나면 대개 수로
밑을 U자 모양으로 쌓아서 수로를 가로질렀습니다. 옛날 석축 기술은
그 정도로 뛰어났습니다. 수로 바닥의 흙을 파내고 수로가 흐를 수 있는
높이까지 돌을 쌓아올린 것입니다.

에도 성을 보면 가공한 돌도 많이 썼지만, 모서리에 쓰는 돌만 네모나게

다듬고 나머지 돌은 가공을 최소화했습니다. 끌이나 정으로만 일하며,

석축과 흙 사이에는 자갈이나 잡석을 폭 1미터 내지 1.5미터 정도로 듬뿍

채워 물길을 만들어줌으로써 비가 쏟아지더라도 석축 밖으로 빗물이

새어나오는 일이 거의 없습니다.

건축에는 다양한 양식이 있습니다. 일본 전통 건축에는 융통성이라는

'여유'가 있습니다. 이는 오늘날 구조계산[1]으로는 허용할 수 없습니다.

그럼에도 저는 전통 공법이 여전히 더 낫다고 봅니다.

1 산사태, 홍수, 지진 등의 충격 등에 부재가

 얼마나 안전할 수 있는지 알아보는 계산.

50
51

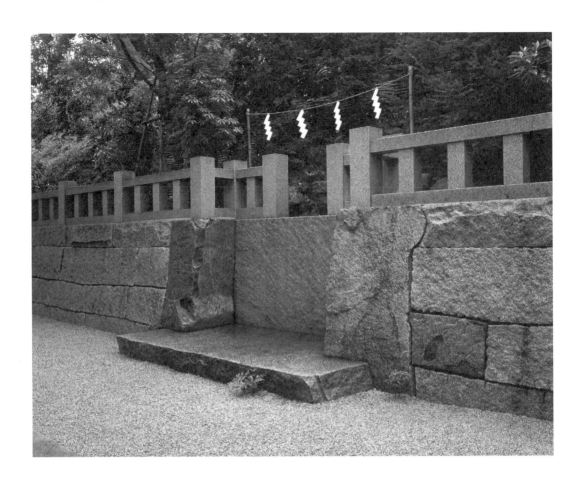

사무카와 신사 간타케야마(神嶽山)의 참배소. 2007년.

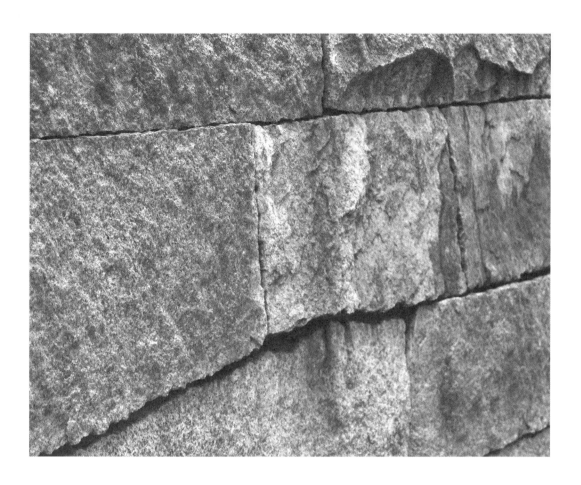

방문하는 이의 마음을 디자인하다

정원을 디자인할 때 고려해야 할 것이 크게 세 가지 있습니다. 첫째,
어떤 상황에서 이용하는가. 둘째, 누가 이용하는가. 셋째, 방문하는 이가
어떤 심리 상태로 오는가. 이 세 가지를 통해 정원을 찾는 이의 심리 상태를
더욱 명확하고 구체적으로 상정합니다.

가만히 바라보며 마음을 고요하게 가라앉히고, 내면으로까지 들어가
자신을 응시하고 싶은 이를 위한 공간이라면 건조한 구성도 괜찮습니다.
료안지(龍安寺)의 석정(石庭)¹처럼 오로지 돌만으로 고요하고 편안한 공간을
만들어 마음을 집중하게 해줍니다. 말하자면 옷매무시를 단정히 하게 되는
공간입니다. 적어도 노래를 흥얼거리고 싶은 공간은 아닙니다. 석정은
정원을 만드는 이가 자신을 고스란히 드러내는 곳이자 그곳을 찾는 이 역시
'나는 어떤 존재인가' 하고 자문하는 공간입니다. 도심을 벗어나 자연에서
치유하고 싶은 이를 위한 정원이라면, 나무를 더해 공간을 조금 더 부드럽게
만들 수 있습니다. 품에 폭 안기는 느낌으로 마음을 부드럽게 풀어줍니다.
공간을 널찍하게 펼치면 분위기가 더욱 넉넉하고 편안해집니다.

독일 베를린 유스이엔의 스케치. 2003년.

그런 분위기를 어떤 이가 맛보는가 하는 것도 중요합니다. 하코네(箱根)[2]에
문을 연 호텔의 중정에 정원을 만든다고 합시다. 가장 먼저 생각해야 할
점은 그곳을 방문할 이가 도쿄나 수도권에 사는 사람이라는 것입니다.
평소 시간에 쫓기며 사느라 자연을 느긋하게 접할 시간이 없습니다. 그들은
하코네의 공기와 분위기, 그리고 유명 휴양지에 왔다는 해방감을 맛보고
싶어 합니다. 대부분 그런 기분으로 호텔에 올 것입니다. 그렇다면 정원을
도회적으로 디자인하거나 현대적 소재를 사용하는 것은 적절하지 않습니다.
방문하는 이의 마음을 조금 더 풀어주고 '이 호텔, 정말 잘 왔다.' 하는
마음으로 돌아갈 수 있도록 해야 합니다.

방문하는 이가 어떤 심리 상태로 정원에 오고, 정원에서 어떤 시간을
보내고자 하는지 명확히 하는 것. 이를 고려해 방문하는 이가 정원에서 어떤
기분을 맛보게 해야 하는지를 가장 먼저 고민합니다.

1 돌로 이루어진 정원.

2 예부터 온천으로 유명한 마을.

겟신소(月心莊)의 정원 평면도. 2006년.

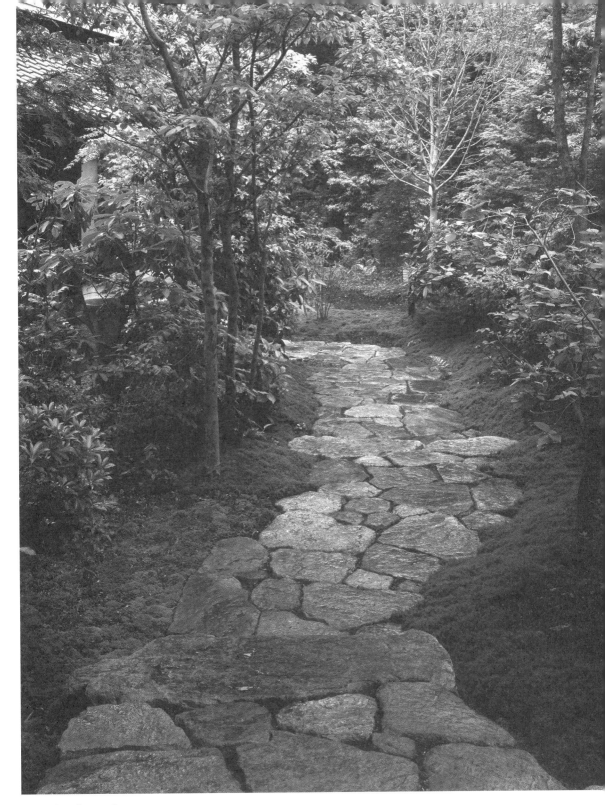

겟신소의 돌길. 2006년.

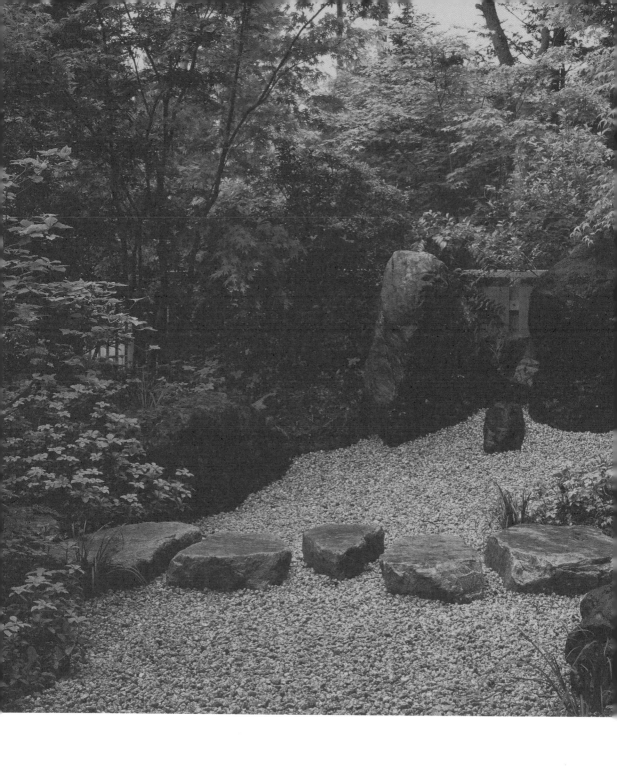

겟신소의 마른 폭포. 2006년.

터의 실마리를 찾다

한쪽에 바위가 불쑥 튀어나와 있는 터. 한복판에 샘물이 솟는 터. 건물 안에서
보는 바깥 경치가 훌륭해서 뜰 너머 경치와 멋진 산이 손에 잡힐 듯한 터.
동트는 광경과 저녁놀을 감상할 수 있는 위치…….

터는 이렇게 환경이 모두 다릅니다. 저는 터가 지닌 조건이라면, 그게
어떤 것이든 디자인에 최대한 반영하려고 합니다. 그래서 언제나 가장 먼저
터에서 '실마리'를 찾으려고 노력합니다. 터에는 반드시 발상의 기본이
되는 '실마리'가 있습니다. 그것은 무엇보다 소중히 여겨야 하는 그 터의
마음입니다. 저는 실마리가 보이면 가장 먼저 그것을 확실하게 잡으려고
노력합니다. 마음의 표현과 정신의 표현을 모두 디자인에 담을 아이디어와
터가 가진 문제점을 해결할 방안이 머릿속에 무수히 떠오르기 때문입니다.
이는 진정한 의미에서 '마음의 생태학'입니다.

'저 방에서 정원을 이렇게 볼 수 있게 하고 싶다. 여기서 정원을 보게 하려면
저 방에서는 정원이 안 보이게 해야겠다. 이 방은 천장을 높여야 안팎이
연결되겠구나. 여기는 창호를 만들어 빛을 받아들이되 창호를 바닥 쪽으로
내려서 풍경의 아랫부분만 보이게 하자. 커다란 나무가 있으니 넓은 풍경을
볼 수 있게 해서 저 나무를 살리자.' 이런 자유로운 생각은 언제나 터의
실마리를 잡아내는 데에서 시작됩니다.

자아보다 불성을

전경이 탁 트인 비탈면에 정원을 만든다고 합시다. 서양에서는 대지를
평평하게 만들고 디자인을 구상하는 것이 보통입니다. 저라면 비탈면을
장점으로 보고, 경치를 감상하기 위해서는 비탈면을 디자인에 그대로
살려야겠다고 생각할 것입니다.

그 땅이 비탈진 것은 수백, 수천 년을 내려온 그 터의 마음이기 때문입니다.
건축물을 구상해야 할 대지에 바위가 있다고 합시다. '골치 아프네.
이 바위를 어떻게든 치워버리고 설계하자.' 이렇게 생각하면 자아가
디자인에 들어가고 맙니다. '나'가 아닌 상대의 마음에 귀 기울여야 합니다.
비탈면이든 바위든 대상에는 마음이 있습니다.

예부터 '산천초목 실개성불(山川草木 悉皆成佛)'이라는 말이 있었습니다.
풀 한 포기, 나무 한 그루 등 자연 모두에 마음이 있다. 이를 불교에서는
'불성(佛性)이 있다'고 합니다. 불성은 '불심(佛心)'이나 '진여(眞如)'라고도
합니다. 우리는 누구나 선천적으로 청정한 불성이 있습니다.

그리고 삼라만상 모두가 저마다 불성이 있습니다. 그 불성을 터득하는 것이 62
선의 수행입니다. 63

사람의 마음은 집착과 번뇌, 망상 등에 쉽게 사로잡히며, 불성은 마음속
깊이 숨어 있어서 전혀 보이지 않습니다. 불교에서는 스스로 수행해 그것을
자각하는 것이 무엇보다 중요하다고 가르칩니다. 그래서 대지를 볼 때에는
먼저 대지의 마음, 다시 말해 대지의 불성을 보려고 합니다. 그러면 '이 골치
아픈 바위를 없애버리자.' 하기보다는 '여기 있는 것을 그대로 살리려면
어떻게 해야 할까.' 하고 궁리하게 됩니다. 그래서 건물로 바위를 둘러싸거나
아예 바위를 주인공으로 보고 그것을 중심으로 디자인하는 생각을 합니다.

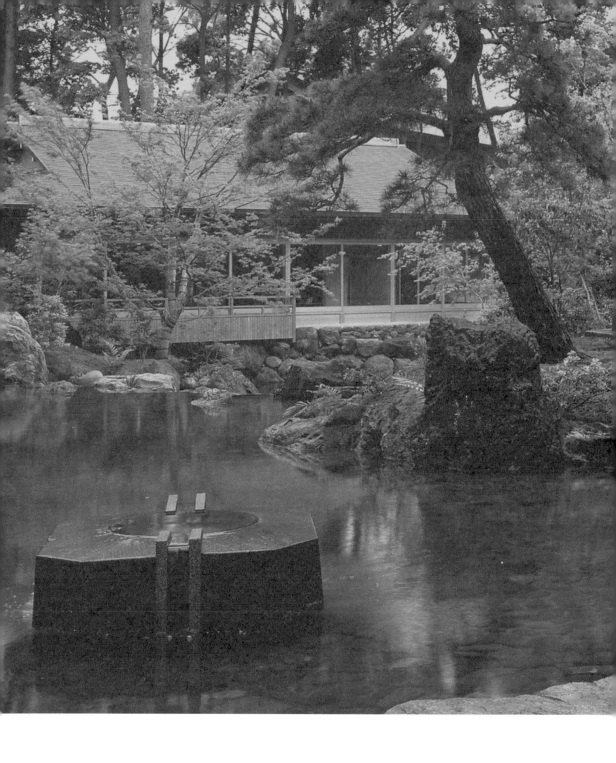

사무카와 신사 신엔 핫키 샘(八氣の泉), 2009년.

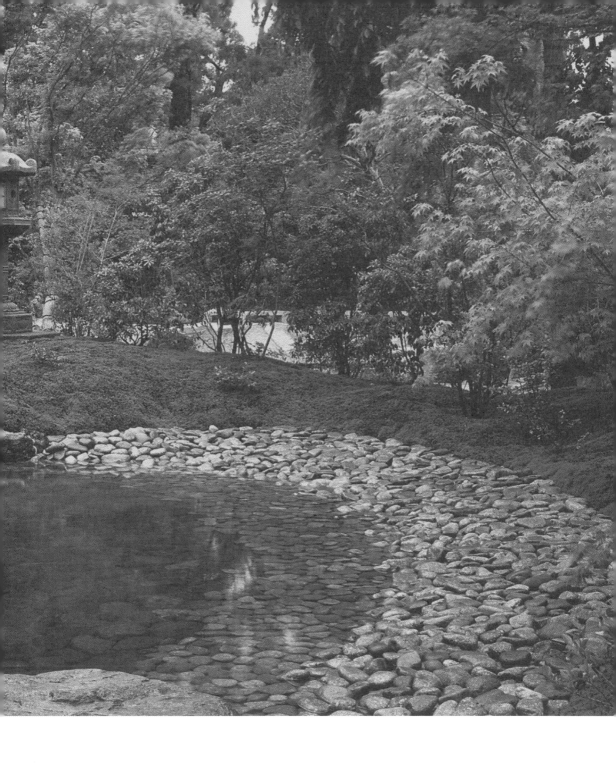

부처님의 뜻 세 가지

앞서 정원에 불성을 살린다고 했습니다. 여기서 '불'은 물론 부처입니다.
그런데 그냥 '부처'라 하면 여러분이 쉽게 혼동합니다. '부처'라는 말에는
대체로 세 가지 뜻이 있기 때문입니다.

첫째, 불교에서는 '진리'나 '도리'라는 뜻으로 씁니다. '부처를 만나다.' 또는
'부처를 잡다.'는 변하지 않는 진리를 스스로 터득했다는 말입니다.

둘째, 석가모니를 비롯한 여래를 뜻합니다. 특히 석가모니는 진리를
터득하고 스스로 깨달음을 얻은 불교의 시조입니다.

셋째, 죽은 이도 부처라 합니다. 인간은 살아 있는 동안에는 집착을 깨끗이
버리지 못합니다. 인간인 이상 어쩔 수 없는 일입니다. 세상을 떠나면
'열반적정(涅槃寂靜)'이라 해서 마음이 청정한 상태가 됩니다. 이것이 진리를
터득한 상태와 같다고 해서 '부처'라 하는 것입니다.

정원을 만들 때에는 부처의 마음을 어떻게 구현할지 궁리하고 대우주의
진리를 느낄 수 있도록 표현하고자 합니다.

사무카와 신사 간타케야마 팔각천(八角泉)의 스케치. 2007년.

마음이 변화하는 장치

저는 정원에 어떤 장치를 집어넣습니다. 그 정원을 찾는 이의 마음을
자연스럽게 바꾸는 장치입니다.

회사일, 집안일 등으로 쫓기는 이들이 정원을 통해 세속을 떠난 마음,
다시 말해 평소와는 다른 마음을 느끼도록 하는 것입니다. 아파트 오퍼스
아리스가와테라스앤드레지던스(OPUS有栖川テラスアンドレジデンス)
외부 공간과 로비 주변을 장식할 때에는 아파트 입구와 집 현관 사이에 어느
정도 거리를 두었습니다. 입구를 지나 집 현관까지 가는 동안 거리의 소란을
벗어나 기분을 바꾸도록 하기 위함입니다. 규모가 큰 절에 문이 세 개나 되고
신사에도 도리이를 세 개 두는 것처럼, 이 공간은 말하자면 기분을 바꿔주는
긴 진입로로서 일정한 시간과 거리를 경험하도록 해줍니다.

또 정원 안에도 그곳을 걷는 사람의 마음을 내내 변화시키는 장치를
궁리합니다. 이를 위해 공간을 닫아놓기도 하고 열어놓기도 합니다.
걸으면서 바라보는 경치가 계속 변하도록 하는 것입니다. 못에 다리를 놓을

경우, 눈높이가 가장 높아지는 자리에서 보이는 정원의 모습과 그 다리로
접어들기 직전에 보이는 정원의 모습이 반드시 다르게 합니다. 다리를
건널 때 정원 전체 풍경을 한눈에 들어오게 한다면 산책하는 사람은
그 아름다움에 '오!' 하며 시선을 빼앗기고, '아아, 멋지다.' 하고 탄식하며
잠시 걸음을 멈출 것입니다. 그렇게 만들려면 어떤 장치가 필요한지를
궁리하기도 합니다. 이를 위해 다리 기둥을 옮겨 다리 위치를 살짝 바꾸기도
하고, 높이를 더 높여보기도 하고, 더 크게 휘도록 계단을 늘려보는 등
많은 시도를 하게 됩니다.

사람들은 어둑한 공간을 걸어갈 때 집중력이 높아집니다. 이를 위해
터널처럼 매우 좁은 공간, 조금 닫힌 듯한 공간을 마련합니다. 그곳을 나서는
순간 시야가 확 트이고 넓은 경치가 눈에 들어오면 마음이 크게 열리고
맑은 기분을 느끼게 됩니다. 물론 닫힌 곳에서도 맑은 기분을 느낄 수
있지만, 그곳을 나설 때 또 다른 청정함을 느낄 수 있으며, 그 변화의 요소가
사람들에게는 매우 중요합니다. '그런 변화 요소를 대지 안에 어떻게 담아내

사람들의 기분을 계속 바꾸어줄 것인가.' 그 점을 생각하며 디자인을 합니다.
그런 체험을 여러 번 경험하며 정원과 전체 대지를 돌아보면 이용자가 품고
있을지 모르는 미망과 고민도 정원의 청정함 앞에 보잘것없는 번민처럼
느껴질 것입니다. 편안한 공간에 안겨서 변화를 체험하다 보면 그런 번민은
훌훌 잊어버리게 마련입니다. 그리고 오히려 자연 속에서 위안을 받는다는
고마움을 느끼게 되지요.

정원을 찾는 이의 마음을 몇 번이고 변화시키며 마음을 해방시켜주고
싶습니다.

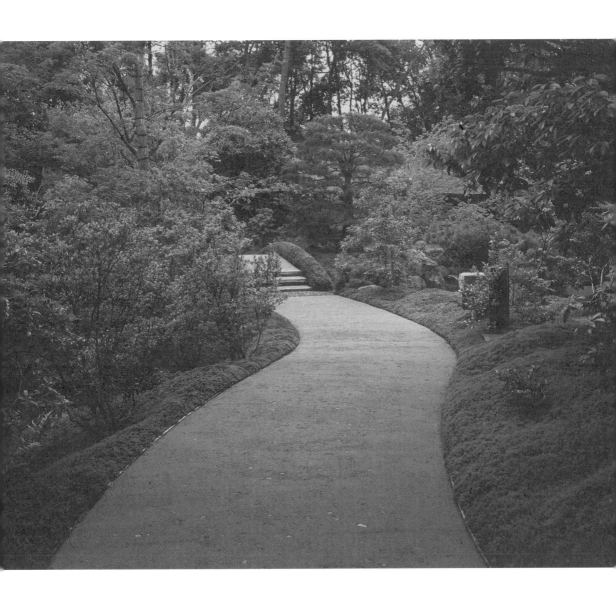

사무카와 신사 신엔의 산책로. 2009년.

존재를 과시하지 않는다

마음을 변화시키는 요소와 장치를 대지에 마련한다고 썼습니다. 그밖에
더 자잘한 장치들이 있습니다. 석등도 그 가운데 하나입니다. 제가 디자인한
석등을 만들 때에는, 석등이라면 그를 능가할 사람이 없다는 석조 미술 장인
니시무라 긴조(西村金造), 니시무라 다이조(西村大造) 부자, 제가 디자인한
정원을 도맡아 시공하는 우에토조엔(植藤造園)의 사노 신이치(佐野晋一)
씨 등을 초청해 그 최고의 장인과 논의를 거듭하며 정통 석등 제작을
의뢰합니다.

먼저 저의 받침대 디자인을 놓고 모두 의견을 나눕니다. 그리고 바닥부터
첨단부까지 갖춘 석등을 원래 치수대로 붓으로 그립니다. 그 그림에 맞춰
가공을 해나갑니다. 전체적 균형을 맞춰보고, 더 깎아낼 곳을 찾고,
더욱 어울리는 형태를 제안하고, 좀 더 굵게 할 부분을 지적하는 등
모두 의견을 내며 좁혀갑니다.

사무카와 신사 간타케야마의 창작 석등의 스케치. 2007년.

이때 제가 신경 쓰는 것은 딱딱한 인상을 부드러운 느낌으로 완화하는
것입니다. 딱딱한 인상을 그대로 두면 자기 존재를 지나치게 과시하기가
쉽기 때문입니다. 석등이 자기주장을 하면, 그 정원을 찾는 이의 마음이
그곳에 사로잡히고 맙니다. 이용자의 마음을 자연스럽게 변화시키기
위해서는 석등도 오래전부터 그 자리를 지키고 있었던 것처럼 부드러운
모습으로 정원에 자리 잡는 것이 중요합니다.

완성하기 직전에 다시 모두를 모이게 해서 다들 보는 앞에서 석등에
마지막 손질을 합니다. 아주 미세하고 미묘한 변화만 주어도 전체적 선이
부드러워집니다. 놀랍게도 그들은 이 일을 전부 끌이나 정으로만 해냅니다.
석등뿐 아니라 돌확이나 돌의자 등도 마찬가지여서 '나 멋지지 않습니까!'
'나 여기 있어요!' 하고 주장하는 듯한 인상을 풍기면 정원의 격이 떨어지고
맙니다. 그래서 돌의자는 자연석을 배치해 자연스러운 선을 만들어냅니다.
존재를 과시하지 않는 것. 우리 정원에서는 세부를 구성하는 하나하나가
그렇게 존재하는 것이 중요합니다.

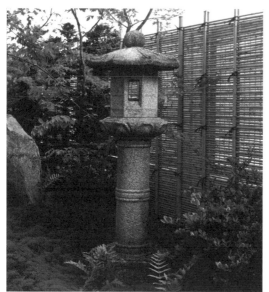 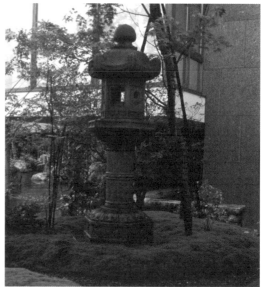

호텔 르포르고지마치(ホテル·ルポール麹町庭園) 스이후소(翠風荘)의 무신테이(無心庭) 석등. 2001년.
청산녹수정원(青山緑水の庭). 1998년.

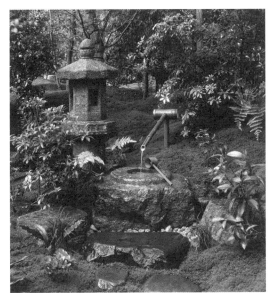

사무카와(寒川) 신사 신엔(神苑). 석등과 물확. 2009년.　　　사무카와 신사 신엔. 다리와 사무카와형 팔각석등. 2009년.

지심을 읽다

'지심(地心)을 읽는다'는 것은 주위와 상의하며 일하는 것을 말합니다.
여기서 '주위'란 스태프뿐이 아닙니다. 터의 지형이나 수목 환경, 거기 있는
바위나 햇빛, 그늘 등도 '주위'입니다. 그런 것을 면밀하게 관찰하며
그 장을 읽고 대화하는 것입니다.

가치관이나 미의식이야 변함이 없겠지만, 주변 환경을 고려해 '현대적
분위기를 살리는 것이 좋겠다, 이곳은 반드시 전통적 디자인이 어울리겠다.'
등 감각적으로 판단할 수 있습니다. 지심을 읽다 보면 그곳을 주로 어떤
이들이 어떤 시간대에 어떤 기분으로 찾아오는지를 포함해 정원의 성격도
자연스럽게 좁혀지게 됩니다.

시부야 세루리안타워(セルリアンタワー) 도큐호텔(東急ホテル)의 정원을
예로 들어보겠습니다. 시부야 중심지에 있는 철골 철근 콘크리트조의
고층빌딩이어서 그곳 정원을 전통적이고 세련되게 디자인하는 것은
어울리지 않겠다고 생각했습니다. 이 자리에는 우리의 아름다움을 살리되
현대적으로 디자인하는 것이 낫겠다고 생각하고 일을 시작했습니다.

저는 이 정원을 '간자테이(閑坐庭)'라 이름 지었습니다. "한좌(閑坐)해
송풍(松風)을 듣다."라는 선어(禪語)에서 가져온 이름입니다. 고요한
마음으로 앉으면 들리는 것은 솔바람 소리뿐입니다. '마음이 번잡하면 듣지
못하지만, 일체의 잡념을 버리면 맑은 솔바람 소리가 들려온다'는 뜻입니다.

이 호텔은 도심에 있는데, 이런 도심에서 생활하는 현대인은 자연의 소리에
조용히 귀 기울이기가 쉽지 않습니다. 그런 도심에 자연을 실제로 느끼고
자연과 대치하는 정원, 정적 속에서 깊이 생각할 시간을 가질 수 있는
정원을 만든다면 정원 예술로서의 공간이 확립되는 거라 믿고 그런 정원을
지향했습니다.

돌에 물의 이미지를 입혀, 겹겹이 밀려오는 파도처럼 로비 라운지와
카페 라운지로 이미지를 연결해 외부의 디자인 요소들을 건물 내부로
끌어들였습니다. 그 완만한 곡선을 이루는 돌의 열은 한 종류의
돌을 이용하되, 시부야 역 쪽으로는 인공적으로 가공한 돌을 도회풍으로
쌓고, 주택가 방향은 자연석을 고집해 돌 본래의 거친 질감을 그대로
살리려고 했습니다.

이렇게 건축적 계산 아래 돌을 사용함으로써 시부야 역 방향과 주택가 방향의 느낌을 다르게 했습니다. 돌의 대비를 통해 '의식의 차이', 나아가 '온(on)'에서 '오프(off)'로의 기분 전환을 표현한 것입니다.

또 호텔 내부 라운지에는 원래 한 유명 제조사가 만든 샹들리에를 사용할 계획이었습니다. 그러나 저는 그렇게 하면 이곳이 런던인지 파리인지 뉴욕인지 알 수 없는 호텔이 되어버린다고 말했습니다. 그래서는 고객이 충분히 만족할 만한 공간이 되지 못합니다. 일본이 아니면 안 되는 공간을 만들고, 이 위치이기에 가능한 서비스를 생각하지 않는다면 단골을 만들 수 없을 거라 주장한 것입니다. 그래서 제가 내부 리셉션 데스크, 카운터, 로비 라운지와 카페 라운지의 실내장식까지 맡게 되었습니다.

로비 라운지 대형 창의 윗부분은 스크린으로 가릴 수 있게 했습니다. '유키미 장지(雪見障子)'[1] 이미지를 빌린 것입니다. 장지는 아니지만 실내에 있는 사람들 눈에 아래쪽 풍경만 보이게 한 것입니다.

1 장지 안에 작은 미닫이문을 만들고 유리를 끼워서
 바깥 경치를 볼 수 있게 한 장지.

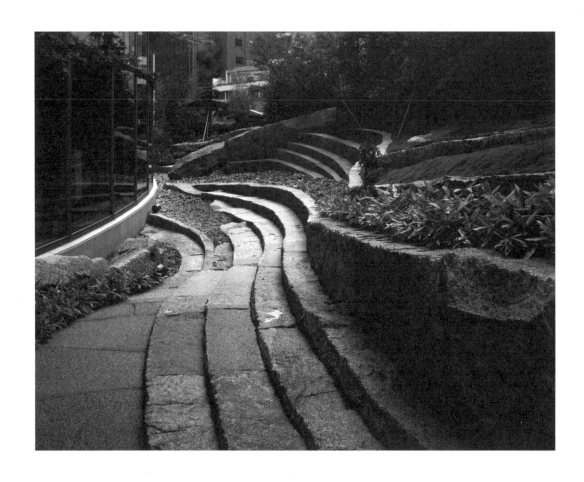

세루리안타워(セルリアンタワ—) 도큐호텔(東急ホテル) 간자테이(閑坐庭), 2001년.

세루리안타워 도큐호텔 간자테이 화분과 주변 장식. 2001년.

공의 공간

일본에서는 병풍이나 두루마리, 책상을 비롯한 집기나 식기, 기모노 등
실내의 모든 물건을 계절에 맞게 바꿔갑니다. 6월에는 창포 무늬를
이용합니다. 실내에 있는 물건에서도 계절을 만끽하는 것이야말로
최고의 호사입니다.

손님에게 내놓는 음식도 제철 재료로 만든 것이 가장 좋습니다. 제철 재료를
이용한 음식을 70-80퍼센트, 그리고 철 지난 재료로 여운을 감상할 수
있는 것이 10-15퍼센트, 그리고 철을 앞지른 재료를 10-15퍼센트 정도로
해서 상을 차립니다. 요리에 단풍든 나뭇잎이나 꽃을 곁들이는 것도 그런
연유입니다. 그때 가장 좋은 것을 중심에 놓고, 이미 지나간 것, 곧 맞이할
것을 곁들임으로써 시간의 흐름과 변화를 느낄 수 있도록 해주는 것이
최고의 대접입니다.

건축에서도 마찬가지입니다. 그 계절, 그 순간, 바로 지금이라는 것을
공간에 어떻게 표현할 것인가. 본디 일본 건축 공간은 내부를 계절에 맞게
바꿀 수 있어야 했으므로 내부를 꽉 채우지 않았습니다. 그것을 '공(空)의
공간'이라 합니다. 공의 공간은 가구 집기 등을 이용해 어떤 계절에나
대응할 수 있고 변화하는 공간입니다.

유럽에서는 오너먼트나 천장에 프레스코화를 그리거나 조각품을 많이
배치하거나 거대한 그림을 걸기도 합니다. 그것은 붙들어두는 아름다움,
고정된 아름다움을 지향하기 때문입니다. 서양에서는 쉽게 변화하는 것은
반기지 않습니다. 일단 가져다 놓은 것은 치우지 않는 것이 철칙입니다.
아름다움에 접근하는 방식의 차이가 여기에 잘 드러납니다.

붙들 수 없어서 아름답다

'공'의 공간으로 알 수 있듯 일본은 근본적 사고방식으로 '변화하는 것이 아름답다, 변화하는 것에 가치가 있다'고 봤습니다. 항상적이지 않은 것, 썩어가는 것, 늙고 메말라가는 것 등에서 아름다움을 찾아냅니다.

일본의 미의식과 가치관은 '무상'에 있습니다. '붙들어둘 수 없는' '머물지 않는' 아름다움에 감동할 수 있는 마음이 있습니다. 반면에 유럽은 아름다운 것은 애초의 아름다운 모습 그대로 그 자리에 머물러야 합니다. 고정되지 않으면 안 됩니다. 그래서 유럽에서는 건축에 일본처럼 나무를 이용하지 않습니다. 목조가 아닌 석조 건물이어야 합니다. 나무는 고정하기 어렵기 때문입니다. 다른 예술 영역에서도 마찬가지입니다. 회화는 변질이 거의 없는 유화여야 하고, 조각도 애초의 형태 그대로 남아야 합니다. 아름다움은 변하지 않도록 만들어야 완벽합니다.

그러면 왜 일본인은 변하는 데에서 가치를 찾아낼 수 있었을까요? 그것은 변화야말로 세상의 진리라는 것을 알았기 때문입니다. '아무리 붙잡아두려

해도 붙잡아둘 수 없는 것'이 만물의 근본적 도리입니다. 머물지 않고
변하기에 아름다우며, 이처럼 자연의 도리에 부합하는 아름다움도 없다는
것입니다.

유럽의 교회 같은 곳에 가보면 관을 놔둔 곳이 있습니다. 그 관 위에는 대개
갑옷을 입은 조각상이 서 있습니다. 죽은 뒤에도 자기 모습을 형상으로
남기겠다는 생각으로 그렇게 배치한 것입니다. 아름다움과 마찬가지여서,
자기 모습을 붙들어두어야 합니다. 그것을 '자아'라 합니다. 일본인들은
죽으면 흙으로 돌아간다, 자연으로 돌아간다고 생각했습니다. 한 사람이
죽어도 그의 생각이나 정신이 다음 세대로 전해지면 그것으로 충분하다고
생각합니다. 산다는 것은 그런 거라고 생각하는 것입니다.

저도 정원을 만들 때, 유럽인이 생각하는 아름다움보다는, 변하는 것이
아름답다, 무상하기에 아름답다는 생각으로 디자인을 떠올립니다.
활짝 피어난 꽃도 지게 마련이고, 그래서 꽃이 아름답습니다. 나무도 결국

메마르게 마련입니다. 그렇게 머물지 않기에 아름다운 것입니다.
그 미의식을 모르면 우리의 아름다움을 표현할 수 없습니다.

정원을 만들 때에도 이 나무는 계절마다 변해 마침내 잎을 다 떨구게 된다는
변화를 처음부터 디자인에 반영합니다. 그래서 단풍나무 뒤에는 흰 벽을
만들기도 합니다. 새싹이 나올 무렵 그곳에 햇빛이 비치면 그 흰 벽이 문득
연두색으로 변합니다. 가을이 되면 흰 벽은 어느새 주홍빛으로 물듭니다.
머물지 않고 늘 변한다는 무상의 아름다움 속에서도 지금 이 순간이 아니면
느낄 수 없는 순간의 아름다움을 그렇게 표현합니다.

우리도 그렇게 머물지 않는 한순간을 살아가고 있습니다. '변화=진리'라는
것. 붙잡아둘 수 없기에 순간을 포착하는 디자인을 한다는 것. 이것을
잊지 않고 디자인에 임합니다.

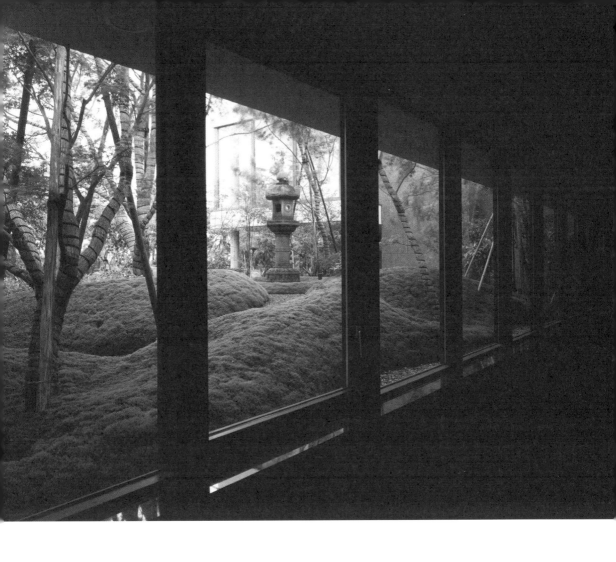

스이후소 무신테이의 복도에서 보이는 이끼 정원. 2001년.

공생을 디자인하다

어떤 디자인이든 최종적으로 자연 일부로 자리를 잡고 애초부터 거기 있었던 것처럼 표현합니다. 자연과 다투는 일은 절대로 하지 않습니다.
자연과 인간이 어떻게 해야 좋은 관계가 될 수 있는지를, 늘 둘을 대등한 관계로 보며 궁리합니다. 그것이 일본의 건축이고, 일본의 정원 공간과 자연의 관계입니다.

지금 많은 사람이 '자연과 공생하기'를 말합니다. '공생'은 실은 불교 용어이며 '더불어 살기'라 풀어서 말하기도 합니다. 자연과 인간은 대등한 위치에 있으니 서로 협력하고 서로를 살리는 환경을 만들고 지켜나가자는 의미입니다.

일본에서는 자연과 인간은 대등하며 상하관계가 아닙니다. 디자인에서도 정원과 건물을 주종관계로 보지 않습니다. 인간이 있는 자리와 자연이 있는 자리를 대등하게 만드는 것입니다. 정원이라는 것은 자연의 상징 같은 것입니다.

이런 사고방식이 불교에서 비롯했다면 유럽은 기본적으로 기독교의
바탕에 있습니다. 유럽에서는 인간과 자연에 위계가 있습니다. 기독교식
사고방식에서는 먼저 신이 있고, 신이 만든 인간이 있고, 인간을 돕는 자연이
있습니다. 자연은 인간을 돕는 존재이므로 인간은 자기 사정에 따라 자연을
얼마든지 바꿔도 좋다고 생각합니다. 우리와는 근본적으로 차이가 있습니다.
그렇게 되면 필연적으로 주종관계를 만들게 됩니다. 숲도 인간의 뜻대로
없애고 다시 조성해 인공물로 만듭니다. 거기에는 자연의 장점을 어떻게
끌어낼 것인가 하는 고민이 없습니다.

이는 농업의 양상을 봐도 알 수 있습니다. 유럽은 농업 규모가 무척 큽니다.
토양 유실을 막기 위해 흙을 대거 움직여 축대를 만들고 기계를 이용해
땅을 일구어 광활한 밀밭 등을 만들었습니다. 덕분에 토목 기술이 크게
발달했습니다.

일본에서는 그렇게까지 손대는 것은 자연에 대한 실례라고 생각합니다. 그 장소의 지형을 최대한 그대로 지키며 조금씩 다듬어 논과 밭을 만드는 쪽을 택했습니다. 계단식 논밭은 자연과 인간이 공존하고자 함을 잘 보여줍니다. 이런 자연에 대한 사고방식의 결정적 차이는 나중에 도시 재해와도 연결됩니다. 일본의 계단식 논밭에서는 비가 쏟아지더라도 여기저기 물이 새는 정도의 부분적 피해만 많이 나타납니다. 전체가 한꺼번에 대규모로 망가지는 일은 결코 없습니다. 그래서 조금만 수리하면 복구됩니다.

유럽에서는 비가 쏟아지더라도 밭을 지탱하는 축대가 최대한 버텨냅니다. 그러나 끝내 버텨내지 못하게 되었을 때에는 단번에 무너져버립니다. 그래서 가끔 대규모 재해가 일어나는 것입니다. 이는 건축이나 도시, 정원에 대한 사고방식에서도 다르지 않습니다.

인간의 기술이나 힘으로 자연을 정복하고 굴복시키려는 생각에서 나온
디자인으로는 이제 사람들 마음을 움직일 수 없고, 오래갈 수도 없습니다.
자연과는 매끄럽게 어울려야 한다, 자연을 너무 주무르면 탈이 난다는
생각에서 생겨난 일본의 농업, 그리고 그 정신을 잇는 건축물이나 정원이
앞으로 점점 더 전 세계에 필요해질 것입니다.

스이후소 무신테이의 스케치. 2001년.

안팎을 잇다

원래 일본 건축에서는 정원 공간이 처마 밑을 지나 실내까지 단절되지
않고 들어왔습니다. 외부와 내부를 하나의 공간으로 보는 것이 무엇보다
중요했습니다.

일본인의 미의식과 가치관은 자연을 늘 곁에 두는 것이었습니다. 그래서
건물 내부까지 자연을 끌어들이고 생활 속에 자연을 살리고 누렸던
것입니다. 정원과 실내 공간의 중간에 툇마루 공간이 있으며, 복도도
그 중간 영역에 속합니다. 그 안쪽에 방이 있는데, 방도 벽으로 구획한 것이
아닌 창호로 구획했습니다. 그러므로 언제든 활짝 열어놓을 수 있었습니다.
건물과 정원은 주종관계가 아니었습니다.

요즘은 실내 온도 조절 등을 위해 건물의 가장 바깥에 유리를 끼우거나 벽을
만듭니다. 유럽 건축처럼 밖은 밖이고 안은 안이 되고, 공간은 끊어지고
맙니다. 자연히 인간은 서로 격리되고 분리되고 맙니다. 저는 이를 해소하기
위해 안과 밖을 하나의 공간으로 만드는 디자인을 늘 생각해왔습니다.

일본 건축의 전통적 발상을 현대에 살려 외부 공간의 디자인과 구성 요소를
실내장식에 살리는 것입니다. 그렇게 일체화를 꾀합니다. 물론 유리도
사용하지만, 그것은 어디까지나 온도 조절 등을 위해 편의상 이용하는 것에
지나지 않습니다. 이것이 지금 제가 할 수 있는 유일한 방법이라 생각합니다.
오퍼스아리스가와테라스앤드레지던스 1층도 그렇게 디자인했습니다.
정원으로 연결되는 길이 벽을 뚫고 처마 밑으로 연결됩니다. 밖에서
연결되어온 석벽이 건물에 밀착되어 안팎을 연결하고 있습니다. 안으로
들어온 정원의 돌출부는 손님을 맞이하는 도코노마(床の間)¹로 디자인되어
있는데, 여기에도 같은 석재를 사용합니다. 벽에는 감물 먹인 전통 종이와
칠기를 사용합니다.

포치(porch)²가 내다보이는 로비에서는 외부 포장재와 실내장식 바닥재를
같은 석재로 마감하고 중간에 유리를 끼워 넣었습니다. 밖에서 오신 분들이
유리를 보지 못하고 머리를 부딪칠 만큼 외부와 내부 공간이 자연스럽게
연결되므로 안전을 위해 유리 안쪽에 스테인리스로 발을 만들어 놓았습니다.

1 일본 전통 가옥에서 객실로 쓰인 다다미방. 한 면에
 족자 그림, 화병, 인형 등으로 장식해 주인의 부, 취향,
 권위를 은연중에 드러내는 공간으로 쓰였다.

2 건물 입구에 지붕을 갖추어 차를 대도록 한 곳.

승강기 홀에도 외부의 중정을 끌어들여 안팎의 공간을 일체화했습니다.
석벽이나 식물들, 실내 소품까지 전부 디자인함으로써 내부와 외부를
연결하는 흐름을 만들고 싶었습니다.

위 오퍼스아리스가와테라스앤드레지던스
 (OPUS有栖川テラスアンドレジデンス) 청풍도행
 정원(清風道行の庭). 사람 마음을 표현하는 돌과 물.
 2004년.

아래 로비에서 바라본 포치. 2004년.

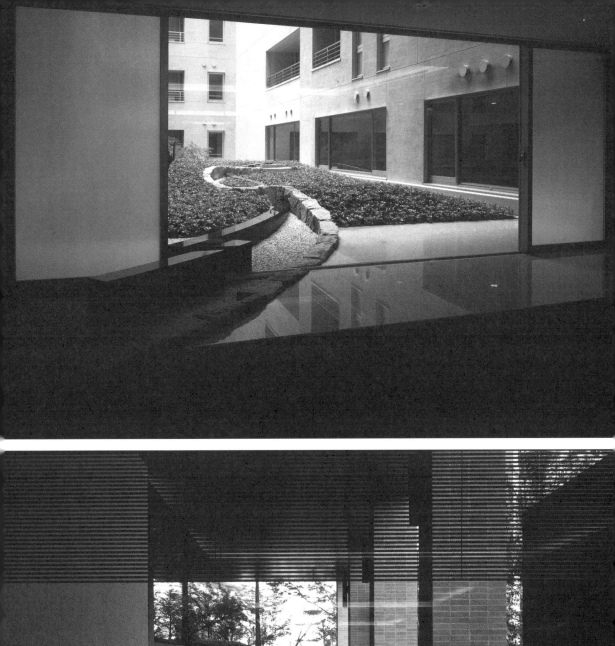
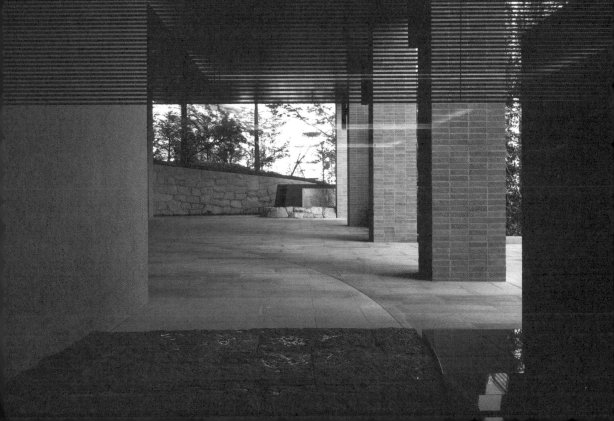

장의 역사, 풍습과 융합하다

장(場)을 읽고, 대지의 마음을 느끼고, 그곳을 찾을 사람의 마음을 생각하며
디자인합니다. 이를 위해서는 그 장소가 본디 가지고 있는 힘을 알아야
합니다. 그래서 그 지역의 역사적 배경, 지역의 풍습 등은 사전에 철저히
조사합니다. 외국에서는 더욱 그 조사에 힘을 쓰는데, 해당 지역의 문화를
중시하면서도 우리의 문화를 어떻게 잘 융합시킬 것인지 신중히 생각합니다.

라트비아의 위령 공원 공모에 참가한 적이 있습니다. 이 나라에는
아리아인이 삽니다. 이들은 본디 인도 북부에서 이란, 터키를 거쳐 동유럽을
통과한 민족입니다. 아리아인은 자연숭배 신앙이 있고, 불을 통해 조상을
기리며, 나무나 산을 신격화하기도 합니다. 이는 우리와 비슷하므로 저는
라트비아에서 일본식 생각이 쉽게 받아들여질 것으로 봤습니다. 그래서
그 가치관을 중시한 디자인을 제안하기로 했습니다.

라트비아는 가혹하고 슬픈 역사를 가지고 있습니다. 지금은 독립국이지만
소련(오늘날의 러시아)의 지배를 받던 지역입니다. 당시 66만 명이 강제로

수용되어 죽었습니다. 공모 내용은 그들을 위한 위령 공원을 만드는
것이었습니다. 라트비아가 소련에 지배되던 시절에는 소련에 살해당한
이들을 위한 위령 공원을 만들 수 없었습니다. 독립한 뒤 가장 먼저 위령
공원을 만들어야 한다는 여론으로 국가 차원에서 공원을 만들기로
한 것입니다. 강제 수용으로 수많은 동포를 잃은 슬픈 역사를 어떻게 후세에
전할 것인가. 그리고 유족과 그 자손, 동료의 생각을 어떻게 담아내서
미래로 연결해나갈 것인가.

그 시절을 겪은 사람들은 고령이 되고 이미 세상을 떠난 사람도 많지만
그 자손들 또한 많습니다. 비극적으로 희생된 사람들이 있었기에 지금이
있고 밝은 미래가 열릴 것입니다. 이를 어떻게 디자인에 담아낼지를
내내 생각했습니다.

공원 예정지는 강을 댐으로 막아서 만든 인공호수에 뜬 섬이었고,
물 건너편에는 숲이 있었습니다. 낮에는 숲이 잘 보이지만 일몰 때가 되면

그 숲으로 해가 지면서 숲이 새카맣게 보이고 그 뒤쪽은 새빨개집니다.
호수도 일제히 빨갛게 변해 말할 수 없이 아름답습니다. 저는 해가 지고
노을이 불타는 방향을 미래로 봤습니다. 빨갛게 물든 수면을 향해 기도하는
디자인을 생각한 것입니다. 기도를 위한 공간을 만들고 싶었습니다.

먼저 공원 대지인 섬 안에 다시 제한된 공간을 만드는 계획을 세웠습니다.
물을 끌어들여 해자를 만들고 그 안쪽에 벽을 세웁니다. 그리고 유족에게
"조상 가운데 타계한 분들의 수만큼 돌을 가져다주십시오." 하고 제안해, 그
돌로 벽을 만들기로 했습니다. 돌은 세월을 견딜 수 있습니다. 희생된 66만
명분의 돌을 쌓아올려 모두의 마음을 하나로 모으자고 제안한 것입니다.

또 라트비아 사람들은 전통적으로 노래를 좋아합니다. '백만 송이 장미'도
이 나라의 노래입니다. 독립할 당시 국민들이 손을 잡고 이 노래를 불러
독립을 자축했다고 합니다. 그래서 저는 기도의 장에 모두 모여 노래를
부르는 장소를 만들었습니다. 라트비아인의 긍지가 되는 장소, 늘 긍지를

라트비아 희생자들을 상징하는 언덕 회색 노을(Grayish Sunset)에 쓰인 돌의 크기를 보여주는 스케치.

느끼며 미래를 바라보는 장소가 되도록 벽을 일부 튼 자리에 잔디 광장을 98
마련했습니다. 한복판에 큰 돌을 놓아서, 그 돌에 헌화하고 물 건너로 99
해가 지는 광경을 보면서 기도를 올리는 것입니다.

이런 취지를 제안한 결과, 203개 제안 가운데 1위로 공모전에서
우승했습니다. 하지만 라트비아에서 건설 자금이 부족하다고 해서 일단
계획만 세워둔 상태입니다. 지금도 그 나라에서는 그 계획을 실현하기
위해 국민이 협력하고 있습니다. 보이스카우트 대원들이 나무를 심기 위해
애쓰고 있고, 텔레비전 방송에서는 사람들에게 돌을 모아달라고 호소하는 등
캠페인을 벌이고 있습니다.

사람들의 마음이 하나가 되고 의지가 되는 곳을 만든다는 것. 형태가
아닌 마음에서 출발한다는 것. 이것이 우리의 디자인 방식입니다.
그 지역의 역사와 문화를 바탕으로 삼고 일본식 생각을 융합하려는 계획이
채택된 것입니다.

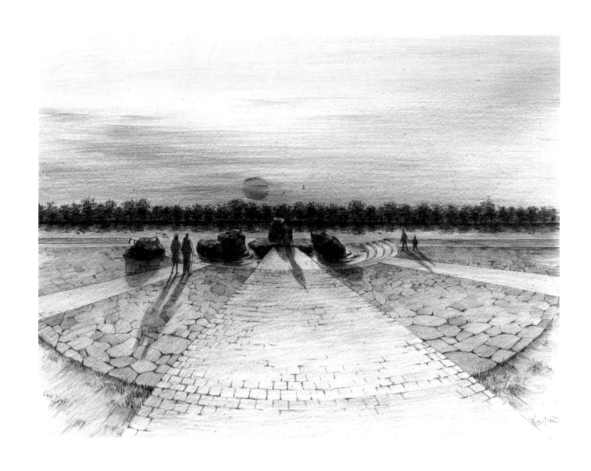

위령 공원의 스케치.

위령 공원의 검토용 모형.

공간이 사람을 키운다

자택에 정원을 만들어 가족과 함께하고자 하는 이에게, 늘 옷매무시를
단정히 하게 만드는 정원을 내놓는다면 그 가족은 금방 지치고 맙니다.
여유가 없는 정원이어도 안 되고 너무 난삽한 정원이어도 안 됩니다.
그런 의뢰를 받았을 때 가장 중요한 것은 '그 정원을 보며 자란 아이가
어떤 어른이 될까.' 하는 것입니다.

저는 공간이 인간을 키운다고 생각합니다. 불쾌하다, 싫다는 느낌으로 매일
정원을 바라본다면, 그 아이는 아마 공격적인 사람이 되고 말 것입니다.
자기 집 정원인데도 그다지 마음이 편안하지 않고 왠지 메마른 인상을
받는다면 쉬 불안해하는 사람이 되겠지요. 반면에, 지치고 힘들 때 정원을
바라보며 마음을 편안하게 하며 자란 아이는 온화하고 따뜻한 사람으로
성장할 것입니다. 사람이 어떻게 성장해야 하는지를 생각합니다.
그러면 그곳 정원이 어때야 하는지가 떠오릅니다.

어떤 사람으로 성장하느냐 하는 것은 내면을 말하는 것이지 외모나 경력을 102
말하는 것이 아닙니다. 물론 성별에 따라 달라질 것이고, 부모의 신념이나 103
취향 등에 따라서도 달라지겠지요. 그런 것을 철저히 살핀 뒤에 이런
가치관으로 꾸려진 가정이라면 이 집에 사는 사람이 몇 년 뒤 어떤 사람으로
성장해 있을지를 상상하는 것입니다.

실물이 아닌 그림자에서 아름다움을 보다

일본에서는 예부터 실제 사물보다 그것이 드리운 그림자나 수면에 비친
경치 등을 중시했습니다. 진짜는 아니지만 때로는 진짜 이상으로 아름답기
때문입니다. 나뭇가지가 흔들려 나무 밑 이끼에 드리운 그림자가 아른거릴
때, 그 흔들리는 그림자에서 붙잡아둘 수 없는 찰나의 아름다움을 발견하고
감동할 수 있는 마음이 있었습니다.

수면에 비친 달은 손으로 건져 올리고 싶어도 그럴 수 없습니다. 두 손으로
떠올린 물에 달을 비춰볼 수는 있어도 달을 꺼내어 쥐어볼 수는 없습니다.
달은 진실을 은유합니다. 그래서 달은 '깨달음'을, 구름은 깨달음을 가리는
'집착' '자아' '망상' 등을 비유하는 선어로 쓰이기도 합니다. 이 밖에 그림자에
얽힌 선어도 많습니다.

수면에 비친 달, 바람과 함께 움직이는 나무 그림자는 시간과 함께
변해가므로 그 아름다움은 그 순간순간에만 있습니다. 도려내고 싶을 만큼
아름답지만 손에 쥐어볼 수도 없고 붙잡아둘 수도 없습니다.

수면에 어른대는 만질 수도 붙잡아둘 수도 없는 아름다움을 표현하기 위해
그림자를 드리우는 태양의 각도를 계산해 정원 소재를 배치하는 등 다양한
소재와 대화를 계속해나갑니다.

아름다운 그림자나 수면에 비친 경치를 본 적이 있으신가요. 본 적이 없거나
그 아름다움을 느낀 적이 없다면, 스스로 그런 눈을 키우지 못한 것이라
해야겠지요.

오퍼스아리스가와테라스앤드레지던스 청풍도행정원의 석정. 2004년.

터가 지닌 장단점을 파악하다

어느 터에나 장단점이 있습니다. 정원을 디자인할 때에는 특히 그 장점을
반드시 저 스스로 찾아내서 키워주고 단점은 최대한 억제하고자 노력합니다.
도심에 정원을 만들 때에는 터가 매우 좁은 사례가 많습니다. 또 숲이나
지반이 인공적이거나, 벽 하나를 사이에 두고 사람과 차량이 어지럽게
오가는 대로가 있는 경우도 적지 않습니다. 가슴 떨리는 감동을 느낄 수 있는
자연이 별로 없습니다.

호텔 르포르고지마치에서 정원 디자인을 의뢰받은 적이 있습니다. 현장에
가보니 이웃 빌딩과의 거리가 5미터밖에 안 되고 근처에 중심도로가 있어서
늘 시끄러운 소음이 들렸습니다. 정원은 1층 한 곳과 4층의 두 곳으로,
모두 세 군데이며, 그리 넓지 않은 인공 지반 위에 있는 좁은 공간이었습니다.
여행을 하면서 숙소로 이용하거나 결혼식을 올리는 시설이므로 방문객의
눈길을 끌고, 도심지의 경황없는 환경 속에서도 풍요로운 한때를 보낼 수
있는 공간을 재현해야 했습니다.

이 한정된 터의 어디에서 장점을 찾아낼 것인가. 지금까지 수행으로 얻은 것
전부를 이 공간에 쏟아 부으며 신중하게 장점을 찾아봤습니다. 그러자
해 질 녘 한때 이웃 빌딩과의 공간으로 석양이 비쳐드는 것을 알았습니다.
평소는 건물에 에워싸여서 전혀 햇빛이 들지 않지만, 그 짧은 시간만큼은
빛이 비쳐드는 공간이었던 것입니다. 그것이 이 장소의 최대 장점이므로
그 빛을 살리는 방향으로 디자인하기로 했습니다. 그래서 연못에 배치하는
돌 몇 개를 그림자를 드리우는 것과 빛을 받는 것으로 가려서 사용했습니다.

그리고 그 장소의 단점으로 두 가지가 보였습니다. 그 가운데 하나는
개선 요인이었습니다. 제가 뭔가를 손에 넣음으로써 개선 또는 해결될 수
있을 것 같았습니다. 그리고 또 하나는 저해 요인이었습니다. 그것은 제가
아무리 노력해도 바꿀 수 없었습니다. 대지 바로 앞에 대로가 있다면
이는 제가 어찌해볼 수 없는 점입니다. 그러나 저해 요인은 완화할 수는
있습니다. 대지 바로 옆에 눈에 거슬리는 전신주가 있다면, 그 앞에 커다란
나무를 심어서 가릴 수 있습니다.

호텔 르포르고지마치는 좁은 대지에 따른 도회적 압박감을 비탈진 공간으로 완화했습니다. 또 가까운 중심도로의 소음은 벽을 타고 흘러내리는 물소리로 감추었습니다. 나아가 건축법상 외부로 드러낼 수밖에 없는 주차장의 배기 덕트는 폭포로 디자인해 가렸습니다. 대지와 환경을 분석하고 다양한 각도에서 해석해 장단점을 찾아내고 살릴 부분은 최대한 살립니다. 단점을 최대한 억제함으로써 장점을 최대한 살려나갑니다. 그러면 디자인의 방향성이 정해지기 시작하며 디자인이 제 모습을 드러냅니다.

현장에 서보면 다양한 아이디어들이 떠오릅니다. 그러려면 현장을 한동안 지키고 있어야 합니다. 경험이 쌓이면 실제로 일몰 때가 되지 않더라도 어느 자리에 볕이 들고 그늘이 지는지 읽어낼 수 있지만, 일단은 그 터와 차분히 대화하는 것이 중요합니다.

터에도 다양한 표정이 있습니다. 바람도 그 가운데 하나입니다. 늘 상쾌한 바람이 부는 곳도 있고 바람이 전혀 느껴지지 않는 곳도 있습니다.

녹음이 우거진 곳에는 새가 지저귀는 소리가 들리기 쉽고 근처에 냇물이
있다면 물소리를 기대할 수 있을 것입니다.

마음을 비우고 현장에 가만히 있다 보면 장점을 파악하게 되고 전에는
듣지 못하던 '소리'도 들립니다. 물소리가 미약해 잘 들리지 않거나 새가
지저귀어도 그것이 새소리인 줄 모르는 것처럼 안타까운 일도 없겠지요.
터의 모든 요소가 몸속으로 자연스럽게 스며들도록 머리와 몸을 스펀지
같은 상태로 만들어두어야 합니다. 그래야 그 장소를 공간으로서
깊이 느낄 수 있습니다.

호텔 르포르고지마치 청산녹수정원의 경석. 1998년.

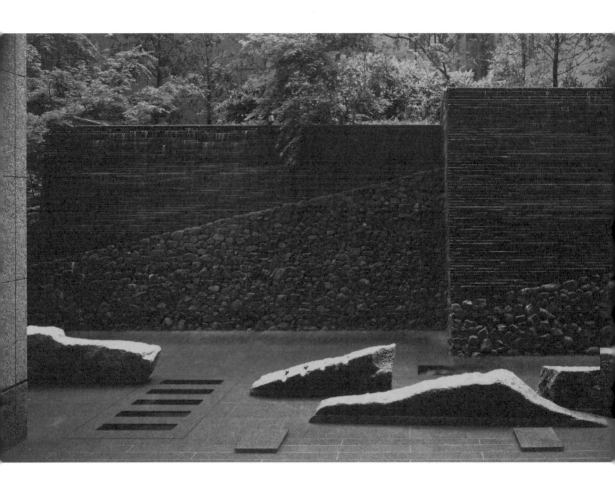

호텔 르포르고지마치의 청산녹수정원. 1998년.

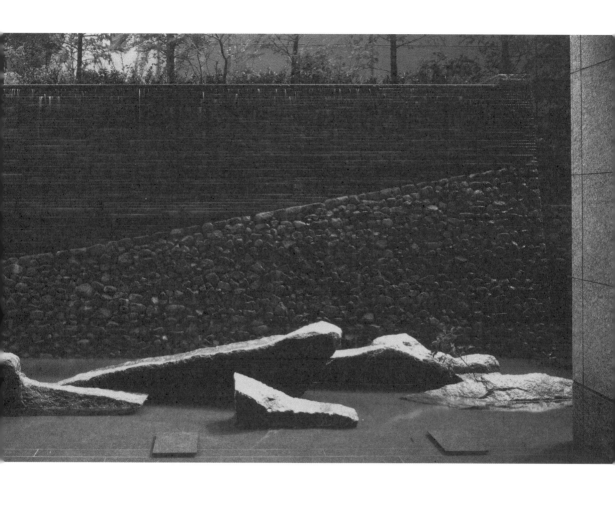

현장에서 인간관계를 쌓다

정원을 만들 때 최종적으로는 공사를 맡아 해주는 분들의 '인간성'에 전부를 겁니다. 제게는 수십 년 동안 변함없이 교유해온 동료들이 있는데, 늘 그들과 완벽한 협업으로 정원을 만들어왔습니다.

그들은 정원에서 가장 중요한 석심과 목심을 깊이 이해할 뿐 아니라 일본 미술에 대한 조예가 깊으며, 수백 년에 이르는 일본의 정원문화를 교토에서 계승하고 있는 분들입니다. 교토 야마고에(山越)의 우에토조엔(植藤造園) 16대 당주 사노 도에몬(佐野藤右衛門), 사노 신이치(佐野晋一) 부자도 그런 동료들입니다.그들은 기술에서도 초일류입니다. 제가 "이거, 조금만 더 살펴봐주세요." 하고 돌의 위치나 각도를 미묘하게 조정해달라고 하면 제 의도를 금방 이해하고 몇 밀리미터를 미세하게 조정해줍니다. 돌을 배치할 때에도 어떤 도구를 써서 어떤 식으로 매달아 올리고 어떻게 조정해야 그런 형태가 나오는지 등이 머릿속에 풍부하게 있습니다. 이렇게 관계를 맺고 있지만 처음에는 시험을 당하기도 했습니다.

예전에 어느 공사를 앞두고 설명을 하는 자리였는데, 가쓰라리큐(桂離宮)¹나
슈가쿠인리큐(修学院離宮)² 같은 유명 문화재의 정원을 담당하던
사노 도에몬 씨가 저에게 "여기에는 이런 나무를 심으면 되겠지요?" 하며
사진 한 장을 보여주었습니다. 제가 생각하던 이미지와 모양이 달라
"조금 다르군요. 이런 나무입니다." 하고 그림을 그려서 설명해주었습니다.
팔짱을 끼고 "흐음……." 하는 소리를 내며 제 설명을 들은 사노 씨는
아드님에게 "○○절의 장지에 있는 그림을 사흘쯤 잘 봐둬! 그리고 그것과
똑같은 나무를 찾아와!" 하고 호통을 치듯 지시했습니다. 그때부터 저를
대하는 사노 씨의 태도가 바뀌었습니다.

알고 보니 이 분은 처음 저를 만났을 때 '참 말 많은 스님이로군. 스님이
뭘 안다고 나서나. 정원 만드는 게 뭔지 알기나 할까.' 하고 반신반의했다고
합니다. 그래서 현장에 돌을 배치할 때 제가 "이 돌부터 시작할까요?" 하자
사노 씨는 "어떻게 놓을까요?" 하고 짐짓 저를 시험했습니다. 저를 "여기에

1 일본 왕가의 별장. 광대한 정원과 정원 곳곳에
 배치된 건물이 하나로 융합되어 있다. 독일의 유명
 건축가 부르노 타우트(Bruno Taut)가 절찬한 곳으로
 알려져 있다.

2 히에이잔(比叡山) 기슭에 있는 왕가의 별장. 소박하고
 자연적인 정취가 넘치는 것으로 유명하다.

와이어를 걸어 이곳이 위로 가게 매달아 올리세요. 그리고 곧장 저 자리로 가져가세요." 하고 요구하고, 가뿐히 매달아 올린 돌의 각도를 살짝 조정하며 지정된 장소에 내려놓게 했습니다. 두 번째 돌도 마찬가지로 자리를 잡아주자 도우에몬 씨는 그제야 '돌 좀 놓을 줄 아는군.' 하고 인정했다는 듯 고개를 끄덕였습니다.

돌을 두는 일에 익숙하지 않은 사람은 돌을 메달아 올려둔 채 이리 놓을까 저리 놓을까 고민하다가 결국 "일단 내려놨다가 이번에는 뒤집어서 매달아 올려봅시다." 합니다. 그렇게 하면 일이 한없이 늘어집니다. 돌 배치를 터득한 사람은 매달아 올리기 전에 어디를 어떻게 매달아 올리면 계획에 가장 가까운 모습으로 자리를 잡는지 무의식적으로 읽어냅니다.

나중에 공사가 거의 다 끝났을 무렵 도에몬 씨가, "잠깐 드릴 말씀이
있습니다." 하며 저를 불렀습니다. "아들놈 좀 맡아주십시오. 제대로 된
일꾼으로 키워주셨으면 합니다. 어느 현장이든 데리고 다니시면서
죽지 않을 만큼만 일을 시켜서 훈련 좀 시켜주십시오." 하고 부탁했습니다.
그 아드님 사노 신이치 씨는 현재 우에토조엔의 사장님이자 저의 소중한
파트너 가운데 한 사람이 되었습니다.

독일 베를린 유스이엔의 평면도. 2003년.

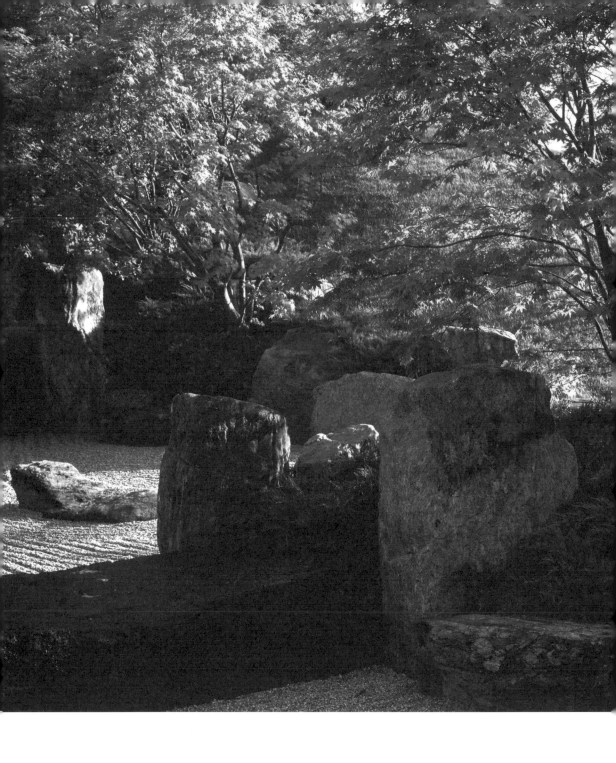

독일 베를린 유스이엔에 섬 모양으로 배치한 돌. 2003년.

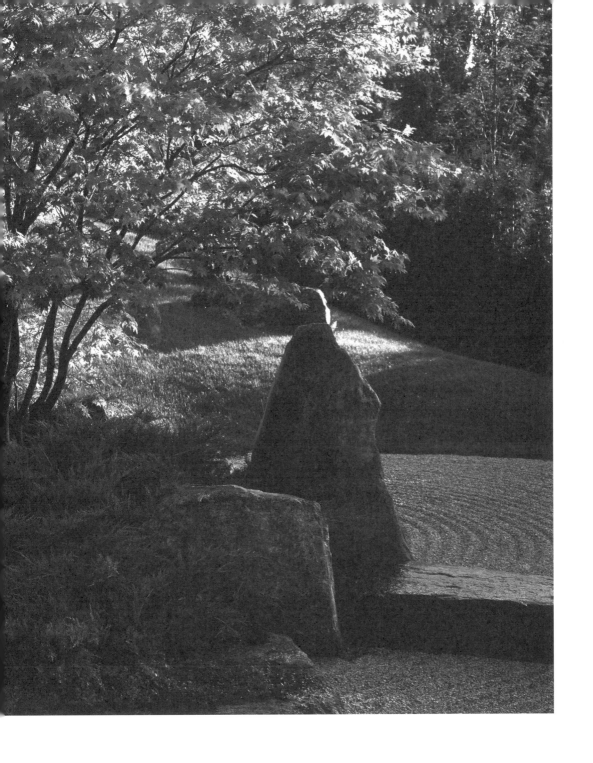

대자연의 소리를 빚다

나뭇잎과 가지가 흔들리면 사락사락 소리가 들립니다. 나무나 꽃으로 새들이 날아와 앉으면 지저귀는 소리가 들립니다. 나뭇잎은 싱그러운 소리를 빚어내고 새는 아름다운 소리로 지저귑니다. 하지만 나무나 꽃이나 새가 우리를 기쁘게 하려고 소리를 내는 것은 아닙니다. 사람들은 자기 기분에 '아름다운 소리로 지저귀네. 휘파람새야, 고맙다.' 하고 생각하지만, 그것들은 그 순간순간을 최선을 다해 살고 있을 뿐입니다. 최선을 다하는 그 모습이 우리를 매혹하고 감동을 주고 행복하게 만들고 마음을 정화해주기도 합니다.

인간의 의지와 무관한 그런 소리는 내가 대자연 속에 있다는 것을 느끼게 해줍니다. 아무리 상쾌한 바람이 불어와도 우리는 일상이 바빠 그 바람을 느끼지 못하고 놓쳐버리곤 합니다. 그런데 아주 작은 소리, 가늘게 뻗은 단풍나무 가지가 흔들리며 나뭇잎 소리라도 들리면, '아아, 내가 저 바람을 쐬고 있구나.' 하는 것을 체감할 수 있습니다.

그러므로 정원을 만들 때에도 내가 자연 속에 있다는 것을 느끼게 해주는
소리를 찾습니다. 사람이 의도적으로 내는 인공적인 소리를 궁리하는 것이
아닙니다. 바람에 흔들리는 나뭇잎 소리를 얻기 위해 부드러운 가지를 가진
나무를 심거나, 물을 흘러내리게 해서 그 물소리로 시내의 잡다한 소음을
지우기도 합니다. 내가 대자연 속에 있다는 것을 느낄 수 있게 해주는
'소리'를 찾는 것입니다.

흰색의 의미

일본에서는 예부터 흰색을 특별하게 여겨왔습니다. 흰색에는 정화의 의미가
있기 때문입니다. 이는 아마 신도(神道)에서 비롯한 관념일 것입니다.
신사에서 신주가 입는 옷도 흰색입니다. 바지의 색은 다양하지만,
위에 걸치는 옷은 흰색입니다. 아마 이는 신도 행사를 주관하는 사람으로서
'몸을 깨끗이 한다'는 의미가 있을 것입니다.

일본 불교에서도 흰색 옷 위에 겉옷을 입습니다. 평소 색이 있는 옷을 입지만,
의식을 치를 때에는 안에 흰색 옷을 받쳐 입습니다. 몸도 마음도 깨끗이
했다는 의미입니다. 한편 일정한 장소를 정화할 때에도 흰색을 사용합니다.
흰 모래가 그렇습니다.

선사에서도 방장 건물 남쪽에 흰 모래를 깔아 공간을 정화합니다. 주지가
바뀌어 신임 주지가 건물로 들어가려면 남쪽 정원을 반드시 지나가게 되어
있는데, 신임 주지에게 '이 장소를 정화해 두었습니다.' 하는 뜻을 전하기
위해 흰 모래를 깔아두는 것입니다. 그리고 발자국 같은 흔적을 없애고,
새로 정화했음을 표시하기 위해 빗자루로 쓴 자국을 남겨둡니다.

한편 북쪽 뜰에 나무가 많은 것은 심산유곡에 있는 듯한 기분을 느끼게 120
하기 위함입니다. '장소를 정화한다'는 관념은 아마도 설경에서 비롯했을 121
것입니다. 눈이 쌓이면 달빛이 땅바닥에 반사되어 푸르스름한 빛깔로
건물 안까지 들어오는데, 실내에 부드럽게 반사된 그 달빛의 아름다움,
모골이 송연해지는 그 환상적인 아름다움이 그 자리를 정화한다고 여겼던
것이 아닐까 짐작됩니다.

눈이 하얗게 덮인 곳에서는 누구나 자연스레 정화되는 느낌이 들 것입니다.
모든 것이 새로워진 느낌 말입니다. 흰색 외에는 이런 느낌을 주는 색이
없습니다. 흰색은 일본 어디에서나 특별하게 다루어졌습니다.

재활용으로 생명을 다시 부여하다

일본에는 예부터 묵은 것, 더는 사용하지 않고 버려둔 것에 다른 쓰임새를
찾아 그 물건에 다시 생명을 부여하는 훌륭한 발상이 있습니다.
이런 재활용을 전통적으로는 '미타테(見立て)'라 했습니다. 이 말의 사전적
뜻은 '사물을 본래의 모습이 아닌 다른 것으로 간주하는 것'으로, 한시나
일본의 전통 시가의 기법 가운데 하나이기도 합니다. 센노 리큐는 이를
'이제는 사용하지 않아 불필요해진 것에 다른 용도를 궁리해 새롭게 생명을
불어넣는 것'이라 해석하고, 이 빠진 찻잔을 화병으로 쓰기도 했습니다.

선사의 정원에서도 마찬가지입니다. 예전에 가나가와(神奈川) 현의
사무카와(寒川) 신사에서 정원 일을 의뢰받았는데, 신사에 가보니
낡은 도리이를 받치던 초석이 한 쌍 버려져 있었습니다. 도리이 기둥이
쏙 들어가게끔 홈이 팬 그 묵은 돌을 무엇으로 재활용할 수 없을지
궁리하다가 물을 담는 돌확으로 쓰기로 했습니다. 지금 그 초석은
데미즈야(手水舍)[1] 안에 있으며, 정원에서도 존재감이 확고합니다. 아무도
주목하지 않던 초석은 재활용을 통해 새로운 생명을 부여받았습니다.

너무 많이 닳아서 가루를 빻지 못하게 된 맷돌을 징검돌로 이용하기도
합니다. 더는 쓰지 못하는 물건을 미련 없이 내다 버리고 필요한 물건은
새로 사들이는 것이 요즘 세태인지라 어떤 물건의 생명을 되살린다는 생각을
좀처럼 떠올리지 못하는지 모릅니다. 그러나 '저 물건은 정말 그 쓰임새밖에
없을까, 달리 살릴 수는 없을까.' 이렇게 상식에 얽매지 않는 재활용이
디자인과 정원 만들기에 새로운 힌트를 주고 풍부한 상상력을 키워줍니다.

1 신사나 절의 참배자가 손을 씻거나 입을 헹구는 물을
 받아두는 작은 건물.

3 소재와 대화하다

돌

선의 사고방식에 따르면 돌은 변하지 않는 것, '불변'을 뜻합니다.
세상의 진리는 시대가 변하고 생활양식이 변해도 절대로 달라지지 않습니다.
일본 정원에서 돌이 지닌 의미는 '부동'이며, 일단 자리를 잡으면 변하지
않는다는 것이 돌의 가장 큰 특징입니다. 돌은 오래 묵어도 변하지 않으므로
진실 또는 불성을 상징합니다. 물론 오래 묵어 색이 바라고 이끼가 끼는
것은 논외입니다.

돌은 일단 모양이 정해지면 더는 변하지 않습니다. 세상의 변치 않는
무엇을 표현하는 소재로서 무엇보다 어울립니다. 선에서는 어떤 대상에서
다양한 구성 요소를 다 떼어내고 깎아낸 끝에 드러나는 미를 중시하는데,
이를 '간소의 아름다움'이라 합니다. 더는 떼어낼 것이 없어졌을 때
마지막으로 정원에 남는 것은 돌과 흰 모래뿐입니다. 돌만으로 구성된
정원은 무척 딱딱한 공간이 됩니다.

장마철이 되면 살짝 축축해진 돌의 표정도 볼 수는 있지만, 기본적으로는
계절이 보이지 않는 정원이 됩니다. 그런 공간에 나무를 심어서 부족한
역량을 감출 수도 있습니다. 그런 의미에서 돌만으로 구성된 정원은
눈속임이 전혀 통하지 않습니다. 따라서 석정은 그리 쉽게 만들 수 있는
정원이 아닙니다.

수십 가지로 배치를 구상하다

제가 주지로 있는 겐코지의 정원은 제 고교 시절 한 차례 정비 공사를
한 적이 있는데, 당시 저도 인부들 틈에 섞여서 일했습니다. 구덩이도 파고
돌도 옮겼습니다. 오전 10시와 오후 3시가 되면 인부들은 담배나 한 대
피우자며 휴식 시간을 갖습니다. 그동안 저는 돌을 배치하는 훈련을
했습니다. 스승 사이토 가쓰오(斎藤勝雄) 선생은 저에게 "정말로 돌을 알고
싶고 배우고 싶으면 인부들이 쉬는 동안 여기 있는 돌을 어떻게 놓으면
좋을지 서른 가지쯤 생각해봐라." 하셨습니다.

숙제로 떨어진 돌은 십여 개였습니다. 일단 대여섯 개를 조합해놓고 궁리를
시작합니다. 하지만 자꾸 조합을 바꾸어나가다 보면 가장 처음에 짜봤던
돌의 조합을 잊어버리고 맙니다. 안간힘은 쓰지만 완성하지는 못합니다.
숙제를 낸 스승은 빙긋이 웃으며, "잘 안 되지?" 하십니다. 사이토 선생은
"다양한 가능성을 찾아 이리저리 돌을 맞춰나가다 보면 머지않아
장기나 바둑처럼 다섯 수 열 수 앞을 읽을 수 있게 될 거야." 하시며 이렇게
조언하셨습니다.

"이 돌을 이렇게 놓고 다음 돌은 이렇게 조합하고……. 그러면 균형을 위해
저쪽에도 돌 하나를 놓고 싶어지겠지. 이렇게 두 수, 세 수 앞을 읽는 것이
중요해. 그럼 더욱 다양한 가능성이 열리게 되고, 그런 경험을 통해서
이 공간에 각 돌이 어떤 모습으로 있어야 가장 어울리는지 머릿속에서
그려볼 수 있게 될 거야."

저는 그야말로 무아지경으로 돌을 옮기며 배치했습니다. 지금 제가 현장에서
돌을 보면 어디를 어떻게 매달아 올릴지, 어디에 어떻게 놓을지를 단번에
판단할 수 있는 것도 그 시절부터 쉽지 않은 훈련 과정을 거쳤기 때문입니다.

돌의 얼굴, 풍부한 표정을 읽다

돌에는 얼굴이 있습니다. 돌마다 표정이 있습니다.

전에 NHK의 '과외 수업: 어서 오세요, 선배님'이라는 프로그램에 출연한
적이 있습니다. 제 모교의 초등학생들에게 이틀 동안 정원 만들기에
대해 수업을 진행했습니다. 저는 수업에서 학생들에게 자연석이나 자연
소재를 이용해 '분경(盆景)'이라는 작은 정원을 만들어 보게 했습니다.
그러면서 돌의 표정이 가장 풍부하게 드러나는 면을 살려주어야 한다고
일러주었습니다.

돌의 표정을 읽어내려면 돌에게 묻는 수밖에 없습니다. "어디 앉고 싶니?"
"어느 자리가 마음에 들어?" 하고 말입니다. 학생들은 '도대체 돌의
어느 면이 얼굴일까.' 하고 궁금해하며 이런저런 각도로 돌을 세워보고
눕혀보고 굴려도 보면서 돌을 관찰했습니다.

어느 돌에나 '위'와 '아래' 그리고 '앞'과 '뒤'가 있습니다. '위'는 돌을 놓았을
때 하늘을 향하는 부분을 말합니다. '위'는 돌의 품격에 많은 영향을 미치는
중요한 부분이며, 돌을 배치할 때에는 먼저 앞과 위를 정해야 합니다.
'아래'는 땅에 묻히는 부분을 말합니다. '앞'은 돌의 표정이 가장 풍부하게
드러난 면을 말합니다. 사람과 마찬가지로 어느 돌이든 얼굴이 잘 보이도록
놓습니다. 그 반대편이 '뒤'입니다. 돌에도 '왼손잡이' '오른손잡이'가
있어서, 오른쪽에 쓰는 것이 더 낫고 돌의 기운이 왼쪽에 맞서고 있는 돌을
'오른손잡이 돌'이라 부르고, 그 반대를 '왼손잡이 돌'이라 합니다.

돌 하나가 공간의 표정을 바꾸고 전체 인상을 결정합니다. 돌 위치가 조금만
움직여도 그 공간이 매우 차분하게 느껴지기도 하고, 주위와 다투는 듯한
분위기가 되기도 합니다. 돌의 각도에 따라 공간의 면적과 품격도 다르게
느껴집니다. 돌의 얼굴을 살펴보고 그 표정을 읽어내는 것이 중요합니다.

석심을 읽고 돌과 대화하다

어떤 돌이든 그 돌과 저 사이에는 궁합 같은 것이 있습니다. 돌을 찾으러
산에 들어가기도 하지만, 산에 있는 돌은 이용하기 편한 상태로 놓여 있지
않습니다. 그래서 주로 돌 처리장을 꼼꼼하게 돌아보며 눈에 띄는 돌에
표시해나갑니다.

이때 디자인에서 중요한 위치나 역할을 담당할 돌이 띄면 그 자리에서
지정하고 치수를 정확히 재고 스케치로 남겨둡니다. 그리고 계획평면도에
번호를 붙여두고, 지정한 돌을 도면 위에 특정해둡니다. 또 어디에나 활용할
만한 돌은 도면상에 특정하지 않고, 번호를 붙여놓고 치수를 재고 스케치를
하며 빠르게 선정해 나갑니다. 이때는 겉으로 드러난 부분만 보고 돌을
판단할 수밖에 없지만, 그 판단이 크게 어긋난 경우는 없었습니다.

현장에서 돌을 배치하는 것은 정원의 골격을 짜는 일이므로 공간의 균형을
충분히 고려하며 진행해야 합니다. 경석 하나를 놓더라도 세워놓는 것과
눕혀놓는 것은 공간을 구성할 때 큰 차이가 있습니다. 이때는 돌 놓을 자리가

어떤 역할을 맡는지를 충분히 이해하고 나서 돌을 세워놓을지 눕혀놓을지를
정해야 합니다. 그에 따라 배치할 돌의 선택도 달라집니다. 경석 하나를
놓을 때에도 주위와의 균형에 따라 그 놓는 방식이 미묘하게 달라집니다.
이것은 거의 감각의 문제이며, 언어나 문자로 설명할 수 있는 것은 아닙니다.

제가 디자인하는 정원은 시공 담당자들과 완벽한 호흡 아래 진행되므로
현장에 지시하는 사항도 언제나 간단합니다. 다음 돌을 지정해주고, 그 돌의
'위'와 '앞'을 일러주고 어느 자리에 놓을지를 전달해주면 일은 물 흐르듯
진행됩니다. 담당자들이 저의 의도를 완벽하게 이해하고, 모두 석심을
읽을 줄 아는 사람들이기에 가능한 일입니다.

품격과 개성으로 전설을 이야기하다

정원에 어떤 돌을 놓을 것인가. 그 선택의 기준 가운데 하나가 '품격'입니다. 인간과 마찬가지로 돌에도 품격이 없으면 선택하지 않습니다. 돌을 세울 때, 뾰족한 돌은 보는 이에게 공격적 인상을 줍니다. 보는 이는 화살에 찔리는 느낌을 받기도 합니다. 그런 돌은 칼끝처럼 뾰족하다고 해서 '칼끝돌(劍先石)'이라 하는데, 품격이 없어 예부터 쓰지 않았습니다. 일부가 뚝 떨어져나간 것처럼 생긴 돌도 품격이 떨어져서 쓰지 않았습니다. 돌의 '위'가 평평하게 생긴 것은 안정감을 주고 품격도 있어 보입니다. 놓을 위치에 따라 산에서 나는 돌이 더 어울리기도 하고, 강에서 나는 돌이 더 어울리기도 하지만, 그것은 이미지나 공간에 따라 달라집니다. 이번에 만드는 정원은 산에서 나는 돌로 만들기로 정했다고 합시다. 대체로 그런 돌은 어디에 가면 있다는 것이 머리에 들어 있으므로 그곳으로 갑니다.

지금은 동료와 함께 정원을 만들지만, 이렇게 팀을 꾸리기 전에는 제가 직접 현지에 가서 돌을 물색했습니다. 쓰고 싶은 돌이 눈에 띄면 그 자리에서 돌에 표시해두고 일일이 스케치를 했습니다. 제가 꼭 쓰고 싶은 돌이니

양보해달라는 표시입니다. 그리고 운반 전문가들에게 부탁해 상처가
나지 않게 옮깁니다.

품격 외에 교토 말로 '똑똑한 돌(賢い石)'도 사용합니다. 현장 용어입니다.
똑똑하다는 것은 어디에나 두루 쓸 수 있음직한 돌, 다시 말해 응용 범위가
넓은 돌을 말합니다. 세워놓아도 좋고 눕혀놓아도 좋고, 평평하게 놓아도
돌의 특징을 죽이지 않고 쓸 수 있는 돌입니다.

그밖에 '야쿠이시(役石)'라는 것도 있습니다. 정원에 폭포를 만들면,
아무래도 그것이 정원 구성의 중심이 되어 사람들의 시선을 끌게 마련이므로
그 시선에 부응할 수 있도록 구성할 필요가 있습니다. 그래서 부피감 있는
돌을 폭포 양쪽에 두게 됩니다. 예부터 그런 돌을 '후도이시(不動石)',
다시 말해 부동명왕(不動明王)[1] 역할을 하는 돌이라 했습니다. 그곳에
자리 잡은 듬직한 돌은 사람들의 눈길을 감당하는 데 필요합니다.
또 선 정원의 폭포에는 '떨어지는 물을 거슬러 오르는 잉어를 상징하는,

1 '부동여래사자(不動如來使者)'라고도 한다.
 원명은 '아시알라(Acāla)'라 하는데, 힌두교의 신
 시바의 이명을 불교에서 그대로 채택한 것이다.

잉어돌(鯉魚石)'을 소(沼)에 놓습니다. '용문폭(龍門瀑)'이라 해서 선 정원에
폭포를 만들 때에는 반듯이 놓는 돌입니다.

선어에 '삼급랑고어화룡(三級浪高魚化龍)'[2]이라는 말이 있습니다.
'등용문'이라는 말이 여기서 비롯했는데, 매일 수련을 게을리하지 않고
노력하면 결국 깨달음이 열린다는 것, 그러므로 수행이 중요하다는 것을
말하는 것입니다. 그리고 누구라도 훌륭한 스승을 따르면 반드시
길이 열린다는 의미도 있습니다.

선 정원에서는 돌을 동물의 상징으로 보는 예가 없으며, 잉어돌은 예외에
속합니다. 다만 에도 시대의 정원 등에서는 간혹 돌을 학이나 거북 또는
사자나 소가 누운 모습으로 보는 경우도 있습니다.

2 폭포 세 단을 오른 잉어는 용으로 변한다는 말.

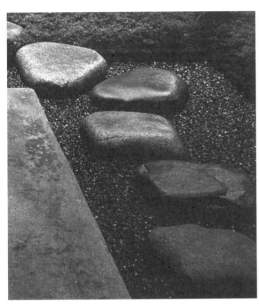

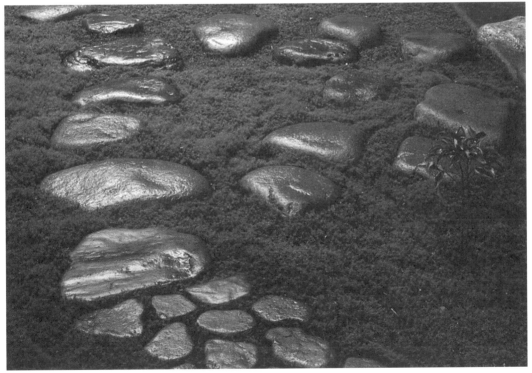

나무

나무는 정원에 없어서는 안 되는 소재입니다. 나무는 정원에서 중요한
역할을 하는데, 그 가운데에서도 중요한 역할 세 가지를 들어보겠습니다.

첫째, 공간을 부드럽게 만들어줍니다. 정원석을 배치하는 일은 사람으로
치면 몸의 골격을 만드는 것인데, 몸에 어떤 옷을 입히느냐에 따라
그 사람의 모습이 완전히 달라집니다. 실제로 사람의 인상은 정장을 입을
때와 평상복을 입을 때가 크게 달라집니다. 이와 마찬가지로 나무는 정원의
품격과 인상에 큰 영향을 미치며, 공간 자체를 부드럽게 만듭니다. 옷과 다른
점은 금방 갈아입을 수 없다는 것이겠지요.

둘째, 결점을 보완해줍니다. 대지가 가진 결점이나 정원석의 결점 등 다양한
결점을 보완하는 중요한 역할을 합니다. 결점을 눈에 띄지 않게 해주는
매우 편리한 소재라 할 수 있습니다.

셋째, 계절을 보여줍니다. 이 점에서는 다른 어떤 소재보다 뛰어나며, 나무에
맞설 소재가 없습니다. 이른 봄에 움트는 싹의 싱싱함, 여름의 푸른 잎이
빚어내는 그늘, 가을의 단풍, 겨울의 헐벗은 풍경 등을 대신해줄 소재는 달리
없습니다. 이렇게 쉼 없이 변해가는 계절을 가장 가까이에서 느끼게 해주는
것이 나무입니다.

일본 외무본성 중정 산키테이의 화랑과 정원. 2005년.

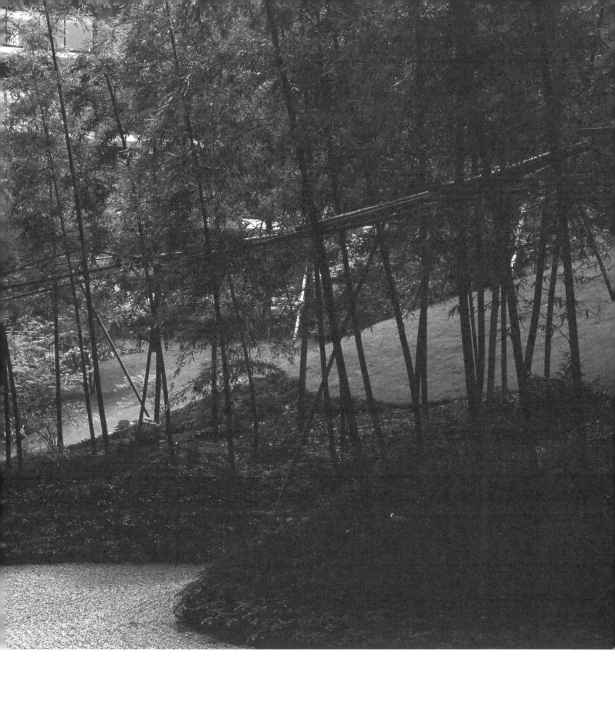

나무의 성질을 알고 목심을 읽는다

나무는 생긴 모양에 따라 역할이 따로 있습니다. 생김새가 듬직해서 어디서
봐도 풍정이 느껴지는 나무는 주목(主木)으로 써야겠지요. 이런 나무는
정원의 시각적 포인트로 사용해 사람들의 시선을 그 자리로 유도합니다.

이렇게 주목 역할을 하는 나무의 균형을 맞출 때 사용하는 나무도 있습니다.
이것이 '소에(添え)'라 부르는 보조수입니다. 주목과 보조수 두 그루의
균형이 좋을 때도 있지만, 반대쪽에 한 그루를 더 심을 필요가 느껴질 때도
있습니다. 이럴 때 심는 나무가 '히카에(控え)'라 불리는 보조수입니다.
이렇게 심는 자리에 맞게 나무의 모양을 정해나가는데, 실은 나무에도
돌과 마찬가지로 좌우가 있습니다. 정면에서 볼 때 왼쪽에 심어야 어울리는
나무를 '왼손잡이나무'라 부르고 그 반대는 '오른손잡이나무'라 부릅니다.

이렇게 나무의 성질을 읽어내는 것을 '목심(木心)을 읽는다'고 합니다.
일본 정원에서는 각 소재의 마음을 읽는 것이 꼭 필요합니다. 일본이나
외국이나 공용 정원 공사에서는 형상과 치수가 규정에 맞고 곧게 자란

나무를 심습니다. 그러나 일본 정원에서는 모양과 치수보다 나무 자체의
품격, 성질, 분위기를 중시합니다. 다시 말해 '목심'이 디자인에 어울리는지
보는 것입니다. 바로 이 점이 일반 정원 공사와 크게 다른 점입니다.

나무도 인간과 마찬가지로 개성이 강할수록 사용하기가 까다롭지만,
목심만 제대로 읽어서 사용한다면 개성이 강할수록 흥미롭게 활용할 수
있습니다. 다시 말해 나무와 대화하는 것이 중요합니다. 이는 디자이너나
정원을 만드는 이의 역량이 부족하면 가능한 일이 결코 아닙니다. 그러나
그런 대화야말로 현장에서 가장 흥미로운 점입니다.

따라서 나무를 어느 장소에 어떻게 심을 것인지에 따라 필연적으로
나무의 형태가 결정됩니다. 예전에 한 회사의 영빈 시설과 연수 시설을
겸한 '스이후소(翠風荘)'라는 건축물과 정원을 디자인한 일이 있습니다.
유감스럽게도 이 시설은 현재 다른 회사에 매각되었지만, 그곳 포치
중앙에 심은 나무는 이바라키(茨城) 현, 군마(群馬) 현, 도치기(栃木) 현,

사이타마(埼玉) 현을 사흘 동안이나 돌아다녀서 겨우 찾아낸 것이었습니다.
힘겹게 찾아낸 것이 높이 13미터나 되는 커다란 화백나무였습니다.
어디서 봐도 요코즈나(横綱)[1]의 관록이 느껴지는 이 나무는 어느 방향에서나
볼 만했습니다. 보는 순간 낙점했습니다.

돌과 마찬가지로 나무와 저 사이에도 궁합이 있는 것 같습니다.
사흘 동안이나 돌아다녀도 마땅한 나무를 찾지 못해서 거의 포기하고
있던 차에 운명적으로 만난 나무였습니다. 꽉 막혔던 속이 탁 풀리고,
앞으로의 일에 대한 기대로 가슴이 부풀던 그 상쾌한 기분을 어제 일처럼
기억하고 있습니다.

1 일본 씨름 '스모'에서 '천하장사'에 해당하는 이.

호텔 르포르고지마치를 설계할 때 나무를 검사하면서 그린 스케치. 1998년.

구부러지고 뒤틀린, 고생한 나무가 아름답다

나무에는 재배산과 자연산이 있습니다. 돌과 마찬가지로 나무를 찾으러
산속에 들어가기도 합니다. 다만 산에서 자라는 나무는 뿌리를 이식할 수
있는 상태가 아니어서 바로 쓸 수 없습니다. 그래서 산에서 캐온 나무를
이식해두는 농장이 따로 있습니다. 그 농장에서는 싹부터 키우는 것이 아닌
산에서 자라는 나무 가운데 재미있게 생긴 것을 몇 년을 두고 관리하며
농장으로 옮겨 놓고 이식할 수 있게 만듭니다. 저는 주로 그런 나무
가운데에서 고릅니다.

물론 재배산을 선택하는 경우도 있지만 역시 자연에서 자란 나무는
아름다움이 남다릅니다. 재배산은 빨리 판매하기 위해 비료를 많이 주며
이른 시일 안에 굵고 크게 키워집니다. 영양 과다 상태로 휘어진 곳이 없이
곧게 자랍니다. 이러니 재미고 뭐고 아무것도 없는 나무가 됩니다.
산에서 자라는 나무는 주위 나무들 틈새로 들어오는 햇볕을 쬐며 제힘으로
어렵게 경쟁하며 자랍니다. 성장은 더디지만, 그 고생이 나무에 잘 드러나
있습니다. 그런 나무는 모양이 매우 아름답습니다.

저는 가능하면 그런 자연산 나무를 씁니다. 다만 그런 나무는 개성이
매우 강해서 정원에 배치하기 쉽지 않습니다. 그런 경우에는 나무가 인간을
선택하는 셈입니다. 익숙하지 않은 이에게는 힘겨운 나무지만,
그 나무만의 개성을 알아보고 사용해주는 것이 그 나무를 살리고 정원을
살리는 길입니다.

다음 쪽에 있는 단풍나무도 자연산입니다. 옆으로 길게 가지를 뻗었지요.
벼랑에서 자란 듯한 나무인데, 재배산의 관점으로 보면 쓸 만한 나무가
아닙니다. 그러나 나뭇가지를 연못 수면 위로 쭉 뻗게 해줌으로써 이 나무의
특징을 최대한 살려낼 수 있습니다.

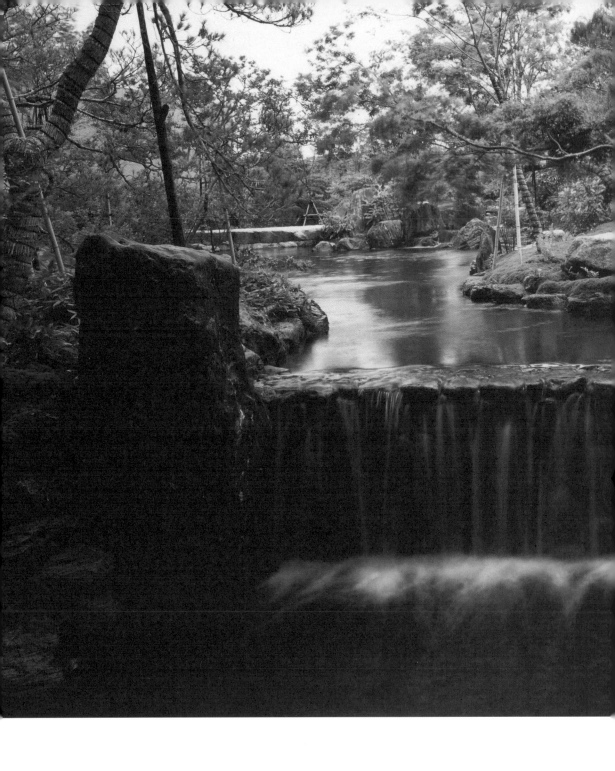

스이후소 무신테이 1층에서 바라본 풍경. 2001년.

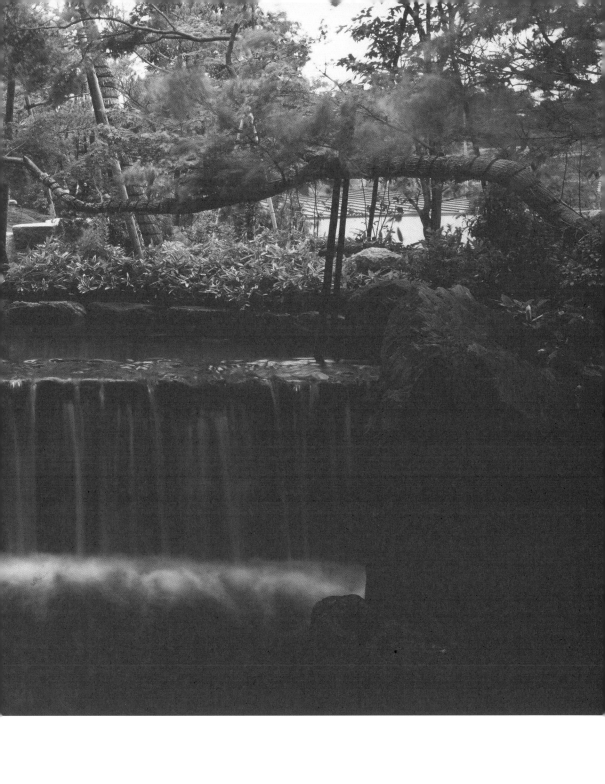

지나가는 바람을 표현하다

재배산에서는 가지와 잎이 적은 나무를 찾기 어렵습니다. 그런 나무를
현장에서는 '시원하다, 개운하다.'라 표현합니다. 가지 사이로 바람이
지나가는 인상을 풍기기 때문입니다. 그런 나무는 심어두기만 해도 바람을
표현할 수 있습니다. 그런 특징을 가장 잘 보여주는 것이 산단풍나무입니다.

하지만 나무 농장에서는 마음에 쏙 드는 나무를 찾기가 쉽지 않습니다.
그래서 저는 늘 교토나 후쿠시마(福島) 현에 있는 깊은 산에서 나무를
찾습니다. 이 두 지역의 산에는 알맞게 생긴 나무를 찾아 농장에서
이식해둔 나무가 많기 때문입니다. 그럼에도 최소 3년 이상 농장에서
양생해 뿌리와 수형이 평지 환경에 익숙해진 나무여야 합니다. 아무리
수형이 좋아도 환경이 다른 곳으로 갑자기 옮기면 나무가 깊은 스트레스를
받습니다. 그래서 일단 농장에서 양생해 길들인 뒤에 정식으로 사용하는
것이 이상적입니다.

이런 나무는 잔잔한 바람에도 가지가 흔들립니다. 나뭇가지와 잎이
그렇게 바람에 흔들리면 그 너머 풍경을 슬쩍슬쩍 비치게 할 수 있습니다.
그런 모습이 보는 이에게 '안으로 조금 더 들어가 보고 싶다'는 마음을
불러일으키고, 공간을 더 웅숭깊게 합니다.

재배산은 비료를 많이 주어서 키우므로 가지가 굵고 단단해 바람이 불어도
많이 흔들리지 않습니다. 그런 나무를 사용하면 바람을 느낄 수 없습니다.
그리고 일반적으로 병충해나 강풍에 약하다는 점도 있습니다. 편한 환경에서
철저히 관리받으며 자란 탓에 저항력이 약해진 것입니다.

사무카와 신사 신엔의 내문을 통과하면 보이는 핫키샘. 2009년.

웅숭깊은 공간, 공간의 깊이를 만든다

나무는 공간에 깊이를 더해주고 원근감을 내는 데에도 사용합니다.
그럴 때에는 나뭇잎의 색과 크기를 고려해야 합니다. 잎이 큰 나무를 앞에
놓고, 잎이 작고 가녀린 나무를 안쪽에 배치하면 원근감이 강조됩니다.
마찬가지로 색이 연한 나무를 앞에 놓고 진한 나무는 안쪽에 배치합니다.
역시 원근감이 강조됩니다.

잎의 두께도 고려합니다. 얇은 잎과 두꺼운 잎을 섞어놓되 시각 효과를
계산하며 변화를 주는 것입니다. 특히 나뭇가지의 산뜻한 느낌, 산들바람에
흔들리며 안쪽 풍경을 슬쩍슬쩍 비춰주는 잎과 가지를 가진 나무는 그리
흔한 것이 아니므로 매우 귀하게 여깁니다. 이런 나무를 폭포 앞이나 석등 앞,
또는 풍경에서 포인트가 되는 소재 바로 앞이나 곁에 심으면 풍경에 깊이가
강조되고 그윽하고 미묘한 아름다움이 생겨납니다.

한편 폭포 뒤나 석등 뒤에 심는 나무는 잎의 색이 짙은 상록수가 어울립니다.
색이 짙은 나무는 그 앞에 있는 소재를 돋보이게 하는 역할을 합니다.
또 줄기의 아름다움도 때로는 매우 중요한 요소가 됩니다.

정원을 내다보는 방 가까이에 듬직한 줄기를 가진 나무가 서 있으면 경치의
구도가 풍부해집니다. 경치 앞쪽 가까이에 거뭇한 나무줄기만 보이고,
그 사이로 먼 풍경, 혹은 보여주고 싶은 경치를 보이게 합니다. 이는 원근감을
내는 데 무척 효과적이며 눈길을 끄는 매력이 있습니다. 다만 이 효과를
끌어내려면 굵기와 존재감이 충분한 나무여야 합니다.

독일 베를린 유스이엔의 스케치. 2003년.

물

물은 둥근 그릇이든 네모난 그릇이든 언제나 새로운 그릇에 완벽하게
적응합니다. 이것이 선에서 말하는 '유연심'입니다. 인간도 늘 물처럼
자유자재로 적응하는 유연한 마음을 가져야 합니다.

물이 모이면 못이 됩니다. 예부터 정원에는 못을 만드는 경우가 많았습니다.
바람이 불면 연못 수면에 잔물결이 이는데, 선에서는 '사람의 희로애락이
그 잔물결과 같다.'라 했습니다. 수면은 흔들려도 못 바닥은 전혀 움직이지
않습니다. 사람의 마음도 못과 마찬가지여서 마음 깊은 곳에 있는 것은
전혀 움직이지 않는다는 것입니다.

물이 흐르면 여울이 되고, 계곡물이 되고, 강이 됩니다. 특히 산속의 계곡을
흐르는 물은 나뭇잎 사이로 떨어지는 햇빛을 받아 주위 나무를 싱싱하게
드러내줍니다. 무심히 흐르는 물은 계곡물과 전혀 관계가 없는 불심을
느끼게 해줍니다. 물은 주위 풍경이나 하늘, 달을 수면으로 비춰줍니다.
거울처럼 고요한 수면에 비친 풍경은 실물보다 아름답고 환상적입니다.
이렇게 물은 사람의 마음을 표현합니다. 때로는 희로애락을, 때로는
변하지 않는 진리를, 나아가 불심을……. 물은 선과 깊은 관계가 있습니다.

사무카와 신사 신엔의 위아래 연못을 연결하는 3단 폭포. 2009년.

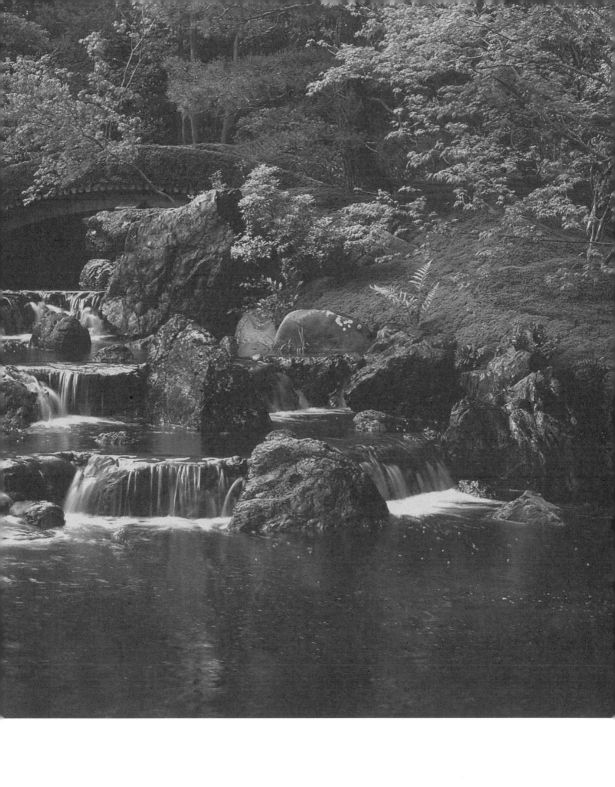

물을 움직여 마음을 정화하다

정원에서는 물을 가두어 경치를 비추게 하거나 물이 가진 시원함으로
공기감을 살릴 수 있습니다. 물은 또 널찍한 공간감을 표현하는 데에도
쓰입니다. 물을 흘려보내서 소리를 얻을 수도 있습니다. 물소리는 듣는 이의
마음을 시원하게 만듭니다.

물을 움직이는 데에도 힘차게 쏟아지게 하고, 뭔가를 타고 흐르게 하고,
여러 갈래로 가늘게 떨어뜨리는 등 다양한 방법이 있습니다. 물을 움직이는
방법 하나로 풍경의 분위기가 크게 달라집니다.

물은 운동감을 만듭니다. 자연과 마찬가지로 여울이나 급류도 있고
얌전한 흐름도 있습니다. 흐름의 폭과 속도와 수량은 상관관계에 있으므로,
그런 요소를 상상하며 디자인을 합니다. 그러면 기슭막이, 다시 말해
물 가장자리 풍경이 저절로 떠오릅니다.

유속이 급한 곳은 돌을 대서 방향을 바꾸어주고 흙이 쓸려가는 것을
막아줍니다. 흐르는지 멈췄는지 알기 어려울 정도로 얌전하게 움직이는
곳에는 흙을 그대로 두어도 괜찮습니다. 그런 이미지와 요소를 계산하며
디자인을 합니다.

독일 베를린에서 만든 유스이엔(融水苑)의 냇물은 독일 역사를 상징합니다.
다양한 난관으로 정체기도 있었고 눈이 휘둥그레질 만한 발전기도
있었습니다. 그런 과거를 물의 흐름으로 표현한 것입니다. 정원을 찾는
이들의 마음이, 그리고 정원 자체가 냇물 소리로 시원해질 수 있도록
폭포와 냇물을 산책로 옆에 배치했습니다. 또 폭포 앞에는 정원을 감상하며
산책하는 사람들이 물소리를 들으며 쉴 수 있도록 앉을 자리를 마련하되
거기 앉으면 정원 풍경을 조망할 수 있도록 열린 상태로 만들었습니다.

사무카와 신사 간타케야마에서 핫키 샘과 음양을 표현하는 물확. 2007년.

현대적 소재 — 유리, 콘크리트, 철골, 금속

사는 방식이 변하면 건물도 그에 따라 변합니다. 물론 그 역으로도 말할
수 있습니다. 도심에 우뚝 솟은 빌딩을 봐도 알 수 있듯 현대 건축은 유리,
콘크리트, 철골, 금속 등을 기본 소재로 사용하는 것이 가장 큰 특징입니다.
이 소재는 질감이 날카롭고 부피감이 매우 크며, 대량으로 사용됩니다.
현대 건축은 내부와 외부를 완전히 분리함으로써 도시인의 사는 방식에
부응하려는 생각 아래 설계되고 있습니다. 날렵하고, 날카롭고, 견고하고,
선이 강합니다.

전후 일본 정원은 현대 건축의 경향을 미처 소화하지 못했습니다.
일본 정원이 지닌 미의식과 가치관은 현대 건축이 지향하는 바와 조화를
이루지 못해 한 자리에 있어도 인상이 뒤죽박죽 하고 어색했습니다.
단층 목조 건물을 비롯한 일본 전통 건축은 부피감이 적고, 자연스럽게
풍화된 돌이나 아름다운 식물, 세월에 따른 건물의 변화와 균형이 잘 잡혀
있습니다. 그리고 전체적으로 너그러운 인상입니다. 이는 현대 건축과는
발상부터 전혀 다릅니다. 앞으로 이런 요소를 어떻게 융합시켜 현대적
소재를 받아들일지가 정원 디자인을 시작한 저에게 커다란 과제입니다.

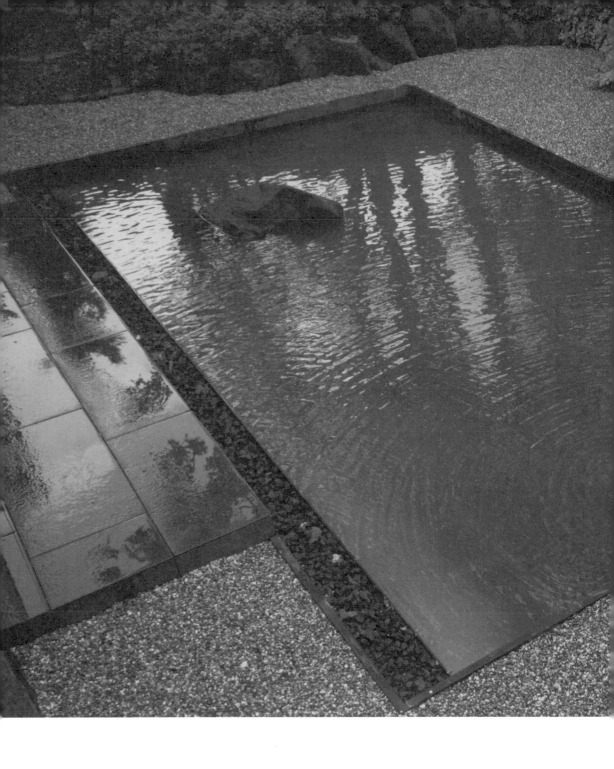

독일 슈투트가르트 후지테이의 장방형 정원.

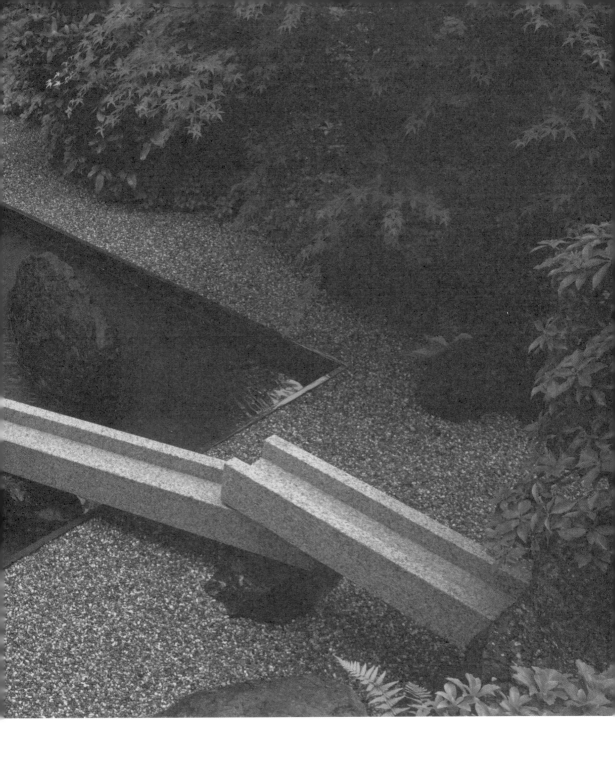

화강암

현대적 소재와 융합해야 한다는 것과 관련해 현대 건축에도 친숙한 화강암을
사용함으로써 유리, 콘크리트, 금속에도 대응할 수 있게 되었습니다.
돌은 자연 상태 그대로도 사용하지만, 일부러 깨뜨려서 파쇄면을 만들거나
조금 가공해서 사용함으로써 자연이 지닌 힘에 인간의 의지를 살짝 보태
예리함을 드러낼 수도 있습니다.

제가 화강암을 사용한 데에는 몇 가지 이유가 있습니다. 먼저 현대 건축은
규모가 무척 큽니다. 외부 공간에 사용하는 정원 재료도 그에 걸맞게 커다란
소재가 필요했습니다. 지금까지 전통적으로 사용해온 석재로는 커다란
것을 구하기 어렵지만, 화강암이라면 충분히 큰 재료를 구할 수 있었습니다.
또 현대 건축이 가진 예리한 질감을 기존의 이끼가 낀 돌로는 감당하기
어렵습니다.

그런데 화강암은 돌의 성격상 현대 건축에 어울리는 예리함과 청결함을 지니고 있습니다. 나아가 현대 건축의 구성 요소는 목조와 달리 변화가 느리므로, 세월에 따른 건물의 느린 변화에 맞춰 정원에 사용하는 화강암도 느리게 변해간다는 것도 주요한 이유입니다.

오랫동안 '현대적 가레산스이'를 모색하던 저는 현대 도시 공간이나 건축에 화강암으로 구성한 '현대적 가레산스이'가 성립될 수 있다고 판단했습니다. 그래서 아트레이크골프클럽(アートレイクゴルフ倶楽部) 정원, 캐나다대사관 정원, 세루리안타워 도큐호텔 정원을 비롯한 현대 건축에 화강암을 사용한 '현대적 가레산스이'를 시도하고 있습니다.

예술과 종교의 관계

종교의 끝에는 반드시 예술이 있습니다. 그렇다고 예술의 끝에 반드시
종교가 있느냐 하면, 꼭 그렇지는 않습니다. 왜일까요. 예술을 철저히
추구하다가 종교에 다다르는 이도 있지만, 도중에 집착으로 좌절하거나
엉뚱한 방향으로 가버리는 이가 많기 때문입니다.

그런데 종교를 철저히 추구하다 보면 자신이 터득한 것, 뭔가 붙잡았다는
느낌, 또는 감사하는 마음을 표현하고 싶어집니다. 앞에서 언급한 '회소'에서
비롯한 선 예술도 그렇습니다. 종교의 끝에는 반드시 예술이 있다고 말할 수
있는 까닭입니다.

선 예술이 아닌 프레스코화를 생각해봅시다. 며칠 동안 계속 천장을
올려다보며 그림을 그리려면 목이 뻐근해지고 얼굴에 물감이 떨어질지
모릅니다. 섬세하고 예민한 스테인드글라스 제작도 숭고한 마음이나
기도를 담고자 하는 바람이 있으므로 할 수 있는 일입니다.

이렇게 유럽의 회화나 조각은 종교에서 출발했습니다. 그 점은 170
모든 나라가 같습니다. 건축도 마찬가지입니다. 고딕, 로마네스크, 일본의 171
목조 건축 등 종교 건축은 어느 것이나 장엄함이나 경건함, 인간의 영역을
초월한 분위기를 풍깁니다. 역시 그것은 경건한 신앙심으로 만든 것이기
때문이겠지요. 이해득실이나 계산으로는 예술이 성립할 수 없습니다.
예술에는 인간을 초월한 뭔가가 있는 것입니다.

무상을 디자인하다

지금 지저귀고 있는 새도 1분 뒤에는 똑같이 지저귀지 않습니다.
지저귀는 한순간이 우리 마음을 상쾌하게 하고 감동을 줍니다. 그렇다면
그 한순간이 왜 그토록 소중할까요. 다음에 새가 지저귀더라도 똑같은
장소에서 같은 순간에 같은 새가 같은 소리로 지저귀는 일은 있을 수 없기
때문입니다.

'일기일회(一期一會)'라는 말도 있듯 같은 장소에서 같은 사람을 똑같이
초대하고 똑같이 접대해도 그때 그 시간은 다시 돌아오지 않습니다.
다시 말해 늘 같지 않다, 흘러가버린다, 사라져간다는 것입니다. 그것을
'무상(無常)'이라 합니다.

일본인은 '머물지 않음'이 아름답다고 느낍니다. 변하기 때문에
아름답습니다. 이 무상을 디자인하는 것이 중요합니다.

정원에 무상을 표현하고 조형할 때에는 역시 식물이 알맞습니다.
매우 다행스럽게도 일본에는 사계절이라는 커다란 계절 변화가 있습니다.
그 계절 변화를 표현하는 데에는 식물처럼 고마운 존재도 없습니다.
식물은 대개 겨울에 헐벗었다가 추위가 풀리면서 움을 틉니다. 그리고
조금씩 새싹이 나오고 단단해져가지요. 날이 더워지는 여름이면 색이
짙어지고 가을이면 다양한 색깔로 물듭니다. 그 모습을 보고 있기만 해도
제가 변화 속에 살고 있음을 알게 됩니다.

벚나무가 눈길을 끄는 것은 겨우 일주일 동안입니다. 그 일주일 동안
필사적으로 만개하려고 360여 일, 다시 말해 대략 50주를 준비합니다.
그 기나긴 준비가 있기에 그 일주일이 있는 것이고, 사람들은
그런 변화를 느끼며 무상에 진심으로 감동합니다. 그 변화와 무상을
디자인하는 것이 중요합니다.

아트레이크골프클럽(アートレイクゴルフ倶楽部) 설계 당시의 스케치. 1991년.

불완전, 무한한 가능성

『선과 미술(禪と美術)』을 쓴 히사마츠 신이치(久松眞一)가 말하는
선의 아름다움은 '불완전' '간소' '고고(枯槁)' '자연' '유현(幽玄)' '탈속'
'정숙'입니다.

디자인을 할 때 대지가 지닌 난점에 부딪힐 때가 있습니다. 대지 바로 옆에
고층 빌딩이 있거나 소음이 끊이지 않는 고속도로가 있는 경우도 있습니다.
마음에 들지 않지만 없앨 수도 없으니, '그것이 있기에 더 좋아질 수 있게
하려면 어떻게 해야 할까?'라는 식으로 생각을 바꿉니다. 그렇지 않으면 속을
썩이며 "낭패로군." 하는 소리만 거듭할 수밖에 없으니까요. 약점일 수 있는
것을 장점으로 바꿔낸다는 것은 선에서 말하는 '완전이라는 것은 없다.'라는
말과 통하는 생각입니다. '완전'이라는 것은 그것으로 끝나버리는 것을
말합니다. 선의 수행에도 끝이 없는 것과 마찬가지로 뭔가를 완전하다고
해버리면 이미 끝난 것이므로 그것을 뛰어넘을 수 없게 됩니다.
완전한 아름다움에는 작가 정신을 담을 수 없습니다. 선 예술에서는 '완전을
뛰어넘은 불완전의 아름다움'을 추구합니다.

여기서 불완전이란 완전에 이르기 전의 불완전이 아니라, 완전을 한 번
넘어선 불완전입니다. 완전을 깨뜨리고 그것을 뛰어넘는 불완전을 지향하는
것입니다. 그런 불완전한 공간이므로 인간성과 정신성이 담길 수 있습니다.
마음에 걸리는 요소가 있으므로 그것을 다른 방향에서 관찰하고, 완전을
뛰어넘고 깨뜨리고자 모색합니다. 그럴 때 비로소 '그 요소가 있으므로
가능한 아이디어'를 낳을 수 있습니다.

저에게는 이것이 저 자신을 향한 도전입니다. 끝이 없다는 것. 저것이 있기에
비로소 성립하는 작품을 만들겠다는 것. 뭔가를 창작할 때 이것이야말로
가장 훌륭한 자세가 아닐까 합니다.

간소, 소박하고 단순한 가운데 있는 풍부함

'간소'는 '번잡하지 않은 것'입니다. 우리는 뭔가를 디자인하거나 만들 때
이것도 해보고 싶다, 저것도 해보고 싶다는 욕심에 대상 하나에 다양한
요소를 집어넣으려고 합니다. 아마 이것은 창작을 하는 이의 자연스러운
욕심인지 모릅니다. 특히 젊은 시절에는 의욕이 왕성해서 다양하게
도전해보려고 하는 것이 자연스러운 일인지 모릅니다.

그러나 선에서는 '고도로 소박하고 단순한 아름다움을'를 추구합니다. 그것은
소재 자체의 미덕을 최대한 끌어내는 것입니다. 이를 위해서는 특성이라는
것, 다시 말해 소재 자체가 가진 표정과 미덕을 꿰뚫어보는 힘이 필요합니다.
여기 돌 하나가 있는데, 어느 쪽에서 봐도 똑같아 보이지만, 깊이 관찰해보면
각도를 조금 바꾸어도 표정이 더 풍부해지기도 하고 단조로워지기도 합니다.
돌의 형태와 무늬가 자아내는 미묘한 차이 때문입니다. 그 미묘한 차이를
놓치지 않고 살려내는 힘이 필요합니다. 이 힘으로 소재 하나하나의 표정,
다시 말해 소재의 생명을 최대한 끌어내고 살려내야 하며, 이런 소재를
조합해 공간을 구성할 때에는 그 자체의 아름다움도 궁리해야 합니다.

공간을 어떻게 구성할지 떠오르면 거기서 더는 덜어낼 요소가 없을 때까지 176
내용을 깎아냅니다. 무슨 일이든 보태기는 쉽지만 덜어내는 데에는 177
큰 용기가 필요합니다. 뭔가를 덜어내려면 상당한 경험과 그에 기반을 둔
자신감이 있어야 합니다. 이렇게 선자(禪者)는 간소에서 참된 풍부함을
찾아냅니다.

고고, 사물의 정수에 있는 아름다움

'고고(枯高)'는 '바짝 말라 강한 것'을 말합니다. 아름다움을 한번 돌파한 뒤
확고하게 존재하는 메마른 아름다움입니다. 눈앞에 오랜 세월 눈보라와
비바람을 버텨온 메마른 거목 한 그루가 서 있다면, 그 존재 자체만으로도
말할 수 없이 강력하고 아름다울 것입니다. 더는 아무것도 필요하지 않아
보이는 존재감이 있습니다.

선승의 붓글씨 가운데 정말 바짝 메마른 글씨가 있습니다. 그 글씨에는
표현하기 어려운 강력한 맛이 있고, 치기가 없습니다. 메마른 먹에 기운이
있어서, 박력이라 할 만한 힘을 발산합니다. 이것이 제대로 된 고고겠지요.

선승으로 치면 오취(悟臭)가 없는 모습입니다. 정원에서 고고는 가레산스이로
표현해야겠지요. 평소 수행에 힘쓰며 정원 만들기에서도 역량 있는 이가
해야 하는 것이 가레산스이입니다. 요즘 허울뿐인 가레산스이가 종종 눈에
띄어 낯이 뜨거워집니다.

저도 수행을 거듭하며 한 해 한 해 나이를 먹고 있지만, 시간이 흐를수록 178
제가 만든 정원은 점차 요소가 줄어들고 단순화, 상징화 쪽으로 가고 179
있습니다. 결국에는 돌과 흰 모래만으로 구성된 정원에 다다를 것 같습니다.
언제가 될지는 알 수 없지만, 그날이 분명히 올 것으로 확신하고 있습니다.

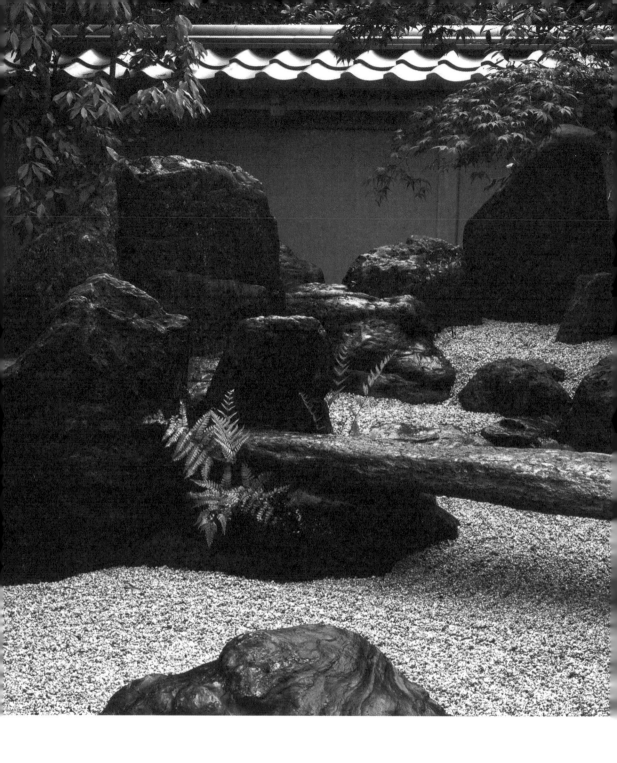

조동종 기온지 시운다이 류몬테이의 마른 폭포. 1999년.

자연, 무심하고 꾸밈없다

'자연'은 '꾸밈없음'입니다. 정원을 만들 때 디자인을 거치기는 해도, 완성된 정원은 어디까지나 자연을 느끼게 하고, 만든 이의 의지가 최대한 드러나지 않게 하는 것이 중요합니다. 본디 모습 그대로, 사람의 손을 타지 않은 자연 그대로라고 착각할 만큼 인위적 무리가 전혀 없어야 합니다. 이를 위해 마음을 비우고 사심 없이 일에 임해야 합니다.

마음을 비운다고 디자인을 부정하는 것은 아닙니다. 디자인은 근저에 확고하게 있되, 정원을 만들 때에는 머릿속에 있는 디자인에 얽매이지 않고 자연스럽게 임합니다. 그런 자세일 때 비로소 '꾸밈없는 정원 만들기'가 가능합니다.

'자연'은 정원을 관리할 때에도 중요한 문제입니다. 꾸밈없는 정원을 만들어도 그 뒤에 '잘 관리하고 있습니다.' 하고 과시하듯 손질하면 아무 소용이 없습니다. 산단풍나무를 관리할 때 기술이 숙련되어 있고, 교양이 풍부한 교토의 정원사는 가지를 치더라도 흔적이 뻔히 보이게 하지

않습니다. 어디를 다듬었는지 자세히 살펴보지 않으면 알 수 없을 정도로
능숙하게 손질합니다. 그래도 나무는 말끔한 자태를 유지하고 있습니다.
나무의 특성을 해치는 일이 결코 없습니다. 그러나 간토의 정원사는 그렇지
않습니다. 산단풍나무의 아름다움은 생각하지 않고 가지를 뚝뚝 잘라냅니다.
참으로 안타까운 일이지만 그것이 현실입니다. 자연과 동떨어진 자세입니다.

저는 이 문제로 종종 골머리를 앓습니다. 이렇게 정원을 관리하면
디자인이고, 감각이고, 다 망가지기 때문입니다. 이것 하나를 봐도 교토와
간토의 수준 차이가 매우 크다는 것을 알 수 있습니다. 정원을 만들 때만이
아니라 완성된 뒤 관리를 할 때에도 꾸밈이 없어야 합니다. 정원 공간과
늘 대화하며 자연스러운 모습을 지켜주는 것이 무엇보다 중요합니다.

유현, 보이지 않는 것을 상상하다

'유현'은 '속 깊이 감춘 여운'입니다. 거기에는 한없는 함축이라 할까, 보이지 않는 것을 상상하게 하는 것이 숨어 있습니다. 제아미가 말했듯 노 무대에서 연기자는 먼 곳을 보는 연기를 할 때 얼마나 먼 곳을 보는지, 어떤 풍경을 보는지 관객이 능히 상상할 수 있게 해야 합니다. 이것도 유현이라 할 수 있습니다.

정원을 구성할 때 중심을 이루는 폭포 앞에 단풍나무를 심으면, 나뭇가지가 가볍게 흔들려 나뭇잎 뒤쪽 풍경이 보였다 가렸다 합니다. 전부를 보여주지 않는 것이 유현입니다. 상상하게 하는 부분을 남기는 것입니다. 존재하는 것을 다 드러내지 않고 속 깊이 감춘 웅숭깊은 모습. 전부를 드러내면 눈에 보이는 것이 전부입니다. 일부를 가려 상상할 부분을 남겨둡니다. 이는 수묵화를 그릴 때에도 마찬가지입니다. 감춤은 보는 이의 역량을 묻는 것이기도 합니다.

가려진 부분을 보고 싶어 하는 마음은 상상하는 행위로 발전합니다. 184
이것이 유현이 의도하는 아름다움입니다. 상상인 만큼 보는 이에 따라 185
느끼는 바가 달라도 좋습니다. 중요한 것은 끝없는 상상입니다. 정원에서도
보이는 실물보다 보이지 않는 부분을 보는 것이 더 중요하며, 보는 이가
마음속으로 그림을 그리게 하는 것을 지향해야 합니다.

스이후소 무신테이의 백운폭포(白雲の滝). 2001년.

탈속, 형태를 부정한 자유의 경지

'탈속'은 '사물에 얽매이지 않는 것'입니다. 선 회화 전시회에서 종종
〈한산습득도(寒山拾得圖)〉를 만납니다. 무엇에도 구애받지 않고 흡족하게
잠자는 두 선승의 모습에 절로 미소가 떠오릅니다. 이 두 사람의 내면과 같은
상태가 바로 탈속입니다.

조형으로 치면 '형태를 부정한 뒤에 나오는 일체의 자유로운 형태'입니다.
조금 복잡하고 난해한 말인데, 세속에 얽매인 아름다움을 내던져버리고
자유분방 속에서 태어난 형태만을 아무 집착 없이 그리는 것입니다.
그런 마음으로 공간을 만들어가는 것입니다. 그래서 탈속의 정원은 '이래야
한다.' 할 수 있는 것은 없습니다.

이른 아침 사이호지의 정원을 가만히 찾아가보면 그곳의 공기부터가 탈속을
보여줍니다. 안개가 피어오르는 이끼에 덮인 정원에 정적이 가득한데,
몇 가닥으로 비껴드는 아침 햇살에 떠오르는 풍경은 '탈속' 말고는 표현할
말이 없습니다. 이런 공간은 작위를 완전히 타파한 뒤 자연히 떠오르는
조형이 아니면 성취할 수 없을 것입니다. 그렇지 않으면 어딘가에 작위의
냄새가 남기 때문입니다. 탈속의 공간은 누구라도 마음이 깨끗하게 정화되는
공간입니다.

독일 베를린 유스이엔의 마른 내에 징검다리처럼 놓인 돌. 2003년.

정적, 안으로 향하는 마음

'정적'은 '한없는 조용함'입니다. 정적이 정말 소리가 없는 것이냐 하면,
그렇지는 않습니다. 지저귀는 새소리나 바람에 흔들리는 나뭇잎 소리가 있는
것이 정적입니다.

정적은 오히려 '안으로 향하는 마음'입니다. 선에서는 도심 한복판 있어도
스스로 느끼는 정적이 진정한 정적으로 봅니다. 정신을 모으면 어디서든
정적을 확인할 수 있습니다. 참된 정적은 어디에나 있습니다. 모두 나 하기
나름입니다. 일상에서 도피하는 것이 아닌 오히려 생활의 한복판에서 내면의
고요를 느끼는 것이 중요합니다.

정원에서 정적을 느끼려면 몸과 마음이 머물 자리가 필요합니다.
가만히 서서 새가 지저귀는 소리를 들으며 정원 풍경을 바라볼 수 있는
자리를 마련하는 것입니다. 정적을 느끼려면 좌선과 마찬가지로 흉식호흡이
아닌 단전호흡을 하며 천천히 마음을 가라앉힙니다. 좌선을 하는 것은
아니지만, 좌선을 할 때와 똑같은 자세를 취하면 평안을 느낄 수 있습니다.

그러면 신기하게도 전에는 의식하지 못하던 새소리나 상쾌한 바람 소리가
귀에 들어옵니다. 그리고 그런 소리도 자연스럽게 흘러가듯 이내 사라집니다.
바로 그럴 때 정적을 느낄 수 있습니다. 정적은 여러분 스스로 내면에서
확인하는 것입니다.

캐나다대사관 설계 당시의 스케치. 1991년.

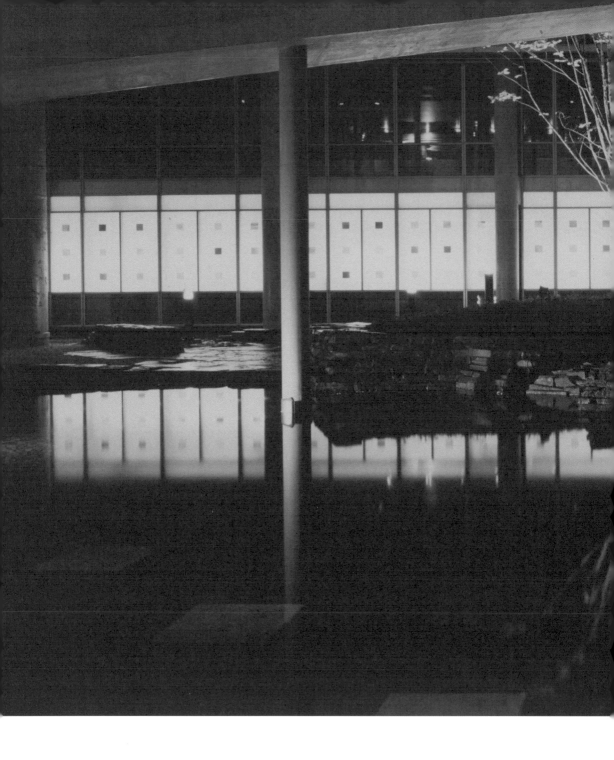

노르웨이 베르겐대학교(University of Bergen) 의학부 정적정원(靜寂の庭)의 중정. 2003

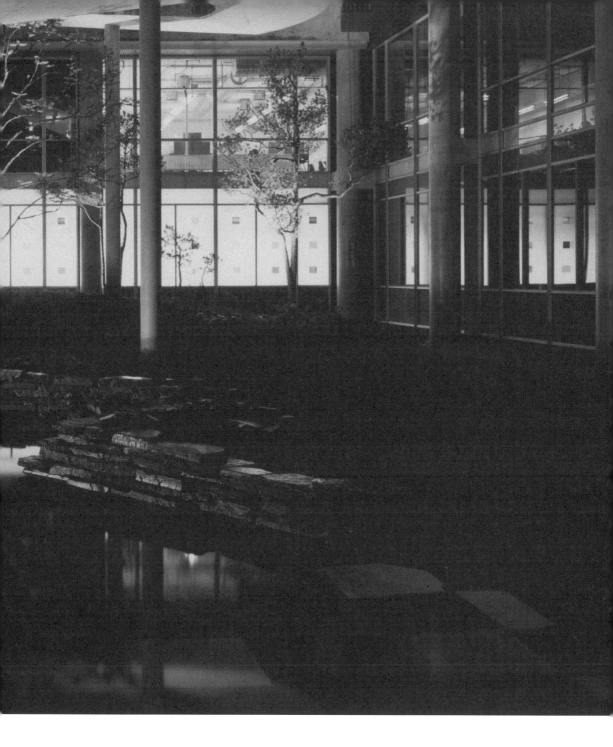

불편을 역으로 활용하다

시부야 세루리안타워 도큐호텔의 정원 대지는 비탈진 도로에 붙어
있었습니다. 그래서 도로 쪽으로 축대를 쌓아야 하는데, 그러면 정원 공간이
제대로 나오지 않습니다. 이때 '축대를 쌓긴 쌓아야 하는데……' 하는
생각에 매달리면 생각이 막혀 해결책이 나오지 않습니다.

저는 '정원이 비탈진 공간이 되는데, 그 비탈면을 실내장식으로 연결할
수는 없을까.' 생각했습니다. 그 결과 파도가 밀려오는 듯한 디자인을
결정했습니다. 돌을 나란히 늘어놓아 파도를 표현하되, 그 파도가
건물 내부를 향해 밀려오는 것처럼 만들었습니다. 결과적으로 완만한 곡선을
이룬 파도가 축대 역할을 해서 흙을 막을 수 있었습니다. 그러나 이 파도
형상을 축대로 보는 사람은 아무도 없었습니다.

정원 대지가 비탈진 덕분에 이런 생각이 가능했습니다. 불편함이나
역경 등 어떤 난제라도 역발상을 통해 활용할 수 있습니다. 이런 것이
선 특유의 '자유분방'과 '자유활달'입니다. 무엇에 사로잡히면 거기에 마음이
묶여 생각의 폭이 좁아집니다. 생각이 어디에 얽매이지 않으면 얼마든지
다양한 각도에서 생각할 수 있습니다. 360도를 두루 볼 줄 아는 마음을
만들어두어야 합니다. 다른 각도에서 접근했다면 쉽게 해결되었을 문제가,
정해진 각도에서만 바라볼 때에는 어이없게도 눈에 들어오지 않습니다.

꼭 이렇게 해야만 해결할 수 있다는 집착에 얽매이지 말아야 합니다.

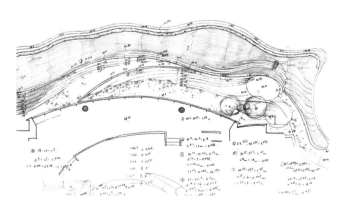

세루리안타워 도큐호텔 간자테이의 마감고 설계도. 2001년.

여백에 마음을 담는다

정원에서 시원하게 비운 부분을 '여백'이라 합니다. 저는 정말 전하고 싶은
마음을 그 부분에 담습니다.

저는 교토 료안지의 석정을 수십 번 넘게 찾아가봤습니다. 그 정원을 가만히
바라보며 '저기 놓인 돌 가운데 하나를 움직인다면 어느 돌을 어디로 옮길 수
있을까.' 궁리해보곤 합니다. '저 돌은 이쪽으로, 이 돌은 저쪽으로……'
하고 상상해보지만 끝내 결정하지 못합니다. '저 돌을 없애면 어떨까.'
생각해보지만 '아니야, 역시 저 돌은 없앨 수 없겠어.' 하고 망설이게 됩니다.

그 석정에는 돌이 15개 놓여 있습니다. 그리고 현관 쪽에서 한복판으로
향하는 자리에는 아무것도 없이 시원하게 비어 있습니다. 훤하게 비어 있는
그 자리가 실은 매우 중요합니다. 여백이 있으므로 긴장감이 생겨납니다.

선에 '불립문자(不立文字)'와 '교외별전(教外別傳)'이라는 말이 있습니다.
'깊은 진리는 문자나 언어로 전할 수 없고, 마음에서 마음으로 따로 전한다'는

뜻입니다. '사자상승(師子相承)'이라는 말처럼 스승은 제자에게 법을 직접
물려줍니다. 스승은 제자가 스스로 문득 깨달을 때 "그래, 바로 그것이다."
하며 가르쳐줍니다. 그렇게 중요한 내용을 담고자 할 때에는 형상이 아닌
형상이 없는 곳에 담는 것입니다. 그것이 여백입니다.

정원 같은 공간에서는 그것을 '여백'이라 하고, 노에서는 '틈(間)'이라 합니다.
노 배우는 춤을 추다가 몸짓과 몸짓 사이에 문득 동작을 멈춥니다.
그 순간 무대에는 굉장히 긴장감이 감돕니다. 전에 어느 연회에서 어느
노 배우를 만났는데, 선에 해박하고 좌선도 하는 분이어서 틈에 관해
물었습니다. 그분은 역시 그렇게 동작을 멈춘 틈에 자신의 마음을 가장 깊이
담는다고 했습니다.

틈을 얼마나 끄는지 혹시 속으로 '하나, 둘, 셋……' 하고 헤아리는 것인지
물었지만, 그것은 그때그때 느낌에 따라 다르다고 했습니다. 그 틈에
'내 마음을 전부 담았다, 이 정도면 됐다.' 하고 느낄 때 다시 움직인다고

했습니다. 다시 말해 노에서 틈의 길이는 대목마다 다 다릅니다. 배우가
먼 곳을 보는 장면이 여러 번 나오는데, 그 시선 처리와 호흡도 그때마다
다르다고 합니다. 배우 스스로 얼마나 먼 곳을 상상하고 있느냐에 달렸다는
것입니다. 물론 전수받은 연기는 있지만 역시 마지막은 배우의 마음에 달린
문제입니다.

정원에서는 여백, 노에서는 틈이 됩니다. 보는 이는 그 텅 빈 부분에 '뭐지?'
하며 매혹됩니다. 매혹되면 생각하게 되고, 그것이 '여운'이 됩니다.
다시 말해 틈, 여백, 여운은 하나이며, 이것과 맞닥뜨린 사람들은 '뭐지?'
하고 스스로 묻습니다. 이것이 매우 중요합니다.

그런 여운을 느끼게 하는 공간을 만들어나가는 것은 매우 어려운 일입니다.
여백 없는 공간을 만드는 것처럼 쉬운 일은 없습니다. 거기에는 생각이 없기
때문입니다. 형태만으로 충분하기 때문입니다. 저도 앞으로 여백에 마음을
담는 일에 제 전부를 걸고 싶습니다. 그것이 최고의 경지라 생각합니다.

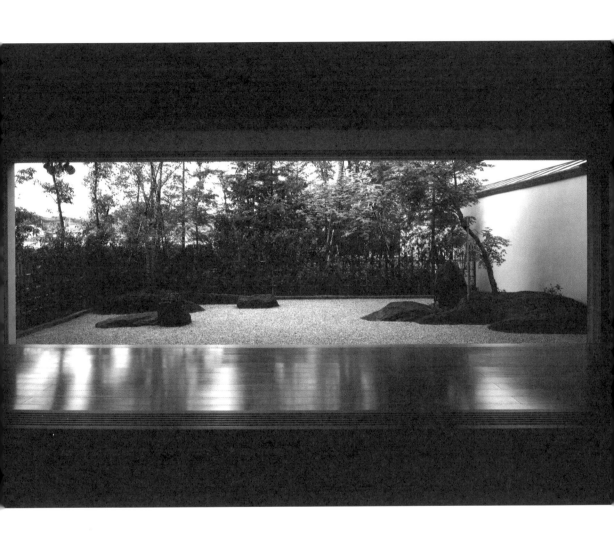

스이후소 무신테이의 홀 동쪽 가레산스이. 2001년.

인간의 계산을 뛰어넘다

여백에 담는 생각은 대체 무엇일까요. 제 경우는 두 가지입니다.

첫째, 우리가 대우주 속에서 살아간다는 것을 문득 느낄 수 있도록 하자는 생각입니다. 그런 공간을 만들고 싶은 것입니다. 여기에는 내가 있고 사람들이 있고, 사람 외에 돌이나 건물, 거기 감도는 공기 등 다양한 것이 있습니다. 그것들이 전부 점으로 이어져 원을 이루고, 그것이 하나의 우주를 만들고 있습니다. 내가 거기서 빠지면 이미 그 원은 존재하지 않습니다. 어디서든 한 사람이 빠지면 성립하지 않는 것입니다. 모두가 모여야 비로소 원이 되고 하나의 공간이 생깁니다. 다시 말해 거기 모인 하나하나가 저마다 우주를 짊어지고 있는 것과 같습니다.

둘째, 진실, 진리, 도리를 느낄 수 있도록 하자는 생각입니다. 자연이라는
것, 그리고 자연에서 느껴지는 것은 우리 인간의 계산을 초월한 것입니다.
계절에 따라 북풍이 불고 남풍이 붑니다. 남풍이 불면 나무는 어느새 잎을
내밀고 꽃을 피웁니다. 꽃이 피면 나비와 새가 찾아옵니다. 인간이 시켜서
이루어지는 일이 아닌 남풍이 붊으로써 자연히 인연이 맺어져 그렇게 되는
것입니다. 인간의 계산을 초월한 일입니다.

불교에서는 이를 '진실' '진리' '도리'라 합니다. 그 진리를 '부처'라 하고,
이를 만나는 것을 '깨달음'이라 합니다. 저는 '대우주 속에 사는 나'를 느끼고,
자연에서 진리를 느낄 수 있는 정원을 만들고 싶습니다.

부정으로 긍정하다

선 예술 가운데 수묵화는 흰색과 검은색으로만 하는 예술이 아닙니다.
'먹색에 오채(五彩)가 있다'고 합니다. 유화를 그릴 때에는 데생을 거듭할
수 있고, 어떤 색을 사용해도 좋으며, 물감을 여러 번 덧칠해도 좋습니다.
수묵화는 단발 승부입니다. 먹을 남긴 자리에 덧칠을 하지 않습니다.
그래도 이 먹은 물감으로 다 표현하지 못하는 색까지 표현합니다. 먹은
원색보다 더 풍부한 표현을 합니다.

'먹색에 오채가 있다'는 말은 '먹은 색채에서 무한대의 가능성이 있으며,
그것은 보는 이의 역량에 달렸다'는 뜻입니다. 그리는 이뿐 아니라 감상하는
이의 역량도 요구합니다. 상상하게 하는 부분에 무게를 두기 때문입니다.
여기서 말하는 '상상'이란 단순한 상상이나 망상과 다릅니다. 눈에 보이지
않는 것을 본다는 것, 그런 상상은 그림에서 부처를 느끼는 것이며, 진리,
도리를 보는 것입니다. 그냥 단순하게 상상하는 것이 아닙니다.

수묵화는 현실의 색을 부정함으로써 보는 이에게 다양한 색을 상상하게
합니다. 색을 부정함으로써 오히려 무한한 색이 생겨납니다. 그러므로 실은
색을 긍정하는 것입니다. 보는 이에게 상상케 하고 대자연과 대우주를 보게
합니다. 눈으로 볼 수 없는 내면을 상징화하고, 어떤 형상을 통해 자기를
표현합니다. 사람들은 그 표현에서, 그 상상 속에서 부처를 느낍니다.
수묵화나 정원뿐 아니라 이것이 선 예술 전반의 본질입니다.

5 미래의 창작자에게

배제하지 않는다

우리가 누구를 처음 만나는데, 미리 다른 이에게 상대는 "이런 사람입니다,
이런 버릇이 있습니다." 하고 뒤띔을 듣는다면, 우리 머릿속에서는 선입견이
먼저 작동합니다. 그런 뒤띔은 흘려들어야 합니다. 물론 상대가 정말로
그런 버릇이 있을지 모르지만, 뜻밖에 잘 맞는 면도 있을지 모릅니다.
그런 점을 살려서 만나가는 것이 좋습니다.

우리는 사물을 '좋다, 나쁘다.' 또는 '잘한다, 못한다.' 하며 이원적으로
생각하는 데 너무 익숙해졌습니다. 선에서는 사물을 '아름답다, 추하다.' 또는
'하얗다, 까맣다.' 같은 식으로 구별하지 않습니다. 요즘 젊은 사람들은
그런 구별에 익숙해 보입니다. 특히 지저분한 것은 가차 없이 배척하고
모양이 예쁜 것과 추한 것을 구별하는 것 같습니다. 그래서 표현에 깊이가
부족한 경우가 많지 않나 생각합니다.

그러나 세상은 두뇌가 명석한 사람만으로는 굴러가지 않습니다. 세상에
미남미녀만 있다면 애초에 미남도 미녀도 없어집니다. 모두 평범해지기
때문입니다. 그런데 사람은 십인십색이라, 성향이 다양하고 지향하는
바가 다르므로 서로 매혹되고 더불어 존재할 수 있습니다. 혼자 존재하는
것이 아닙니다. 자신의 표현을 예쁜 것으로만 빈틈없이 꾸미고, 언짢은
것은 배척하고 없애버리려고 한다면 '이것이 좋은 것'이라는 인식까지
사라져버립니다. 사물을 이원론적으로 생각하지 않겠다고 다짐하는
것만으로도 표현이나 시각, 사물을 대하는 자세가 풍부해질 것입니다.

매화나무 이야기

선종에 전해지는 일화 가운데 매화나무 이야기가 있습니다.

매화나무 두 그루가 있는데, 하나는 봄바람만 불면 즉시 꽃을 피우게끔 평소 준비를 해두고 있었습니다. 다른 하나는 봄바람이 확인되면 꽃 피울 준비에 들어가자고 생각하고 있었습니다. 추운 날이 계속되어 봄바람이 불 기미가 없다가 어느 날 갑자기 봄바람이 불어왔습니다. 준비를 마쳐둔 매화나무는 봄바람을 받아 냉큼 꽃을 피웠습니다. 다른 매화나무는 그제야 꽃을 피울 준비에 들어갔습니다. 그런데 이튿날부터 다시 찬바람이 몰아쳤습니다. 미처 준비를 마치지 못한 매화나무는 끝내 꽃을 피우지 못했습니다.

이는 불교에서 말하는 인연을 말해줍니다. 평소 준비를 해두었다는 '인'이 있었고, 봄바람이라는 '연'이 왔습니다. 인과 연이 만나 '인연'이 되었습니다. 선종에서 연은 바람처럼 모두에게 평등하게 옵니다. 그때 그 연을 맞아 꽃을 피울 수 있는지 없는지는 평소 얼마나 정진을 했느냐에 달렸습니다. 연이 다가와도 인이 없다면 인연으로 맺어지지 못합니다.

평소 저는 '이 프로젝트는 쉽지 않겠구나.' 싶은 의뢰도 대개 연으로
받아들입니다. 다른 일과 시기적으로 겹쳐진다면 이야기가 다르지만,
'이런 커다란 프로젝트는 해본 적도 없고, 경험과 역량을 더 키우기 전에는
어려울지 모르겠다.' 하고 생각하는 한편, '지금까지 잘해왔으니 아마
이 프로젝트도 해낼 수 있겠지.' 하는 마음도 듭니다. 그런 경우 '좋아,
해보자.' 하고 생각하며 지금까지 일해왔습니다.

그런 일을 끝내면 그 성과가 자신감을 키워줍니다. 그런 프로젝트를
해낼 만한 근성과 실력이 검증되었으므로 주변 사람들은 제가 다른 일도
잘할 거라 더 믿어줍니다.

늘 스승을 찾다

요즘은 스승을 찾기 어려운 시대인 것 같습니다. 존경할 만한 스승이
많았다는 과거에도, 만나는 순간 이신전심(以心傳心)하고
감응도교(感應道交)해 '이분을 스승으로 삼아 수행하고 싶다.'라 할 만한
사람은 쉽게 만날 수 없었습니다. 그래서 인연이 닿는 스승을 만날 때까지
떠돌아다녔습니다. 이것을 '행운유수(行雲流水)', 줄여서 '운수(雲水)'라
합니다. 수행승을 뜻하는 '운수'라는 말은 떠가는 구름, 흐르는 물처럼 스승을
찾아 떠돌아다닌다는 말에서 나왔습니다.

요즘은 그런 수행을 하지 않고 본산 같은 곳에서 수행합니다. 원래는
스승을 만날[1] 때까지 계속 떠돌았습니다. 그 좋은 예가 임제선(臨濟禪)의
하쿠인(白隱)입니다. 수행을 거듭하며 여러 지방을 떠돌았으나 스승을
만나지 못하던 그는 이것이 마지막이라 여기고 나가노(長野) 현으로 갔다가
'쇼주 노인(正受老人)'이라 불리는 도쿄 에탄(道鏡慧端)[2]을 만납니다.

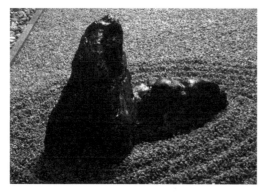

조세쓰코(聽雪壺) 긴린소(銀鱗莊) 안뜰. 2007년.

쇼주 노인은 묘신지(妙心寺)파에 속한 선승입니다. 하쿠인이 찾아오자
쇼주 노인은, "여기 기웃거려봐야 얻을 건 아무것도 없네."라는 말로
발길질을 해서 쫓아냅니다. 그래도 하쿠인은 여전히 쇼주 노인에게 마음이
끌렸습니다. 결국 "정 그렇게 수행하고 싶다면……."이라는 말로 허락을
받고 엄격한 수행 끝에 법을 전수받게 됩니다. 그 뒤 하쿠인은 포교를 계속해
하라(原)의 쇼인지(松蔭寺)로 돌아가 쇠락한 임제종을 부흥시켰습니다.
사람들은 "스루가(駿河)에는 과분한 것이 두 가지 있다. 후지산과 하라의
하쿠인이 그것이다."라며 그를 기렸습니다.

큰 절의 고명한 스승을 만났다고 해서 깨달음을 얻는 것은 아니며
사제지간에도 궁합이 있습니다. 요즘은 궁합 이전에 진지하게 수행하는
사람이 드뭅니다. 진지하게 수행할 기회가 없다고 말하지만, 이는 현대사회의
폐해이기도 합니다. 그래도 재가신도(在家信徒)[3]는 간절히 스승을 찾고
있습니다. 역시 계속 스승을 찾는 구도심이 중요하다고 생각합니다.

1 17-18세기 일본 임제종을 중흥시킨 선승.

2 쇼주안(正受庵)에 기거한다고 해서 '쇼주 노인'이라는
 별명으로 불렸다. 평생 세속과 권력을 멀리하며
 작은 암자에서 수행에 힘쓴 고승이다. 하쿠인의
 스승으로 알려졌다.

3 가정을 떠나지 않고 법을 믿고 따르는 사람.

세계에 민감해지다

앞으로 창작자로서 뭔가를 표현하거나 전하려면 관찰안(觀察眼)을
키워야 합니다. 그러려면 역시 좋은 것을 많이 봐야 합니다. 엉성한 것만
봐서는 눈이 깊어지지 않습니다. 정원이든, 회화든, 조각이든, 연극이든,
어느 분야에서든 좋은 것을 보는 것은 감동적인 경험입니다.

저는 자연을 잘 관찰하는 것이 중요하다고 봅니다. 자연에는 사계절의
변화가 있습니다. 가을이면 경치가 황금빛이 되고, 봄이면 새싹의 청춘다운
색깔이 눈에 들어옵니다. 빨갛게 타는 저녁놀의 아름다움처럼 금방 사라지는
아름다움도 있습니다. 그런 것들을 느끼고 감동하는 마음을 가져야 합니다.

시간에 여유가 없어서 느끼지 못하는 것은 아닙니다. 감각이 둔해진
것입니다. 감각은 나이와 상관없이 둔감해질 수 있습니다. 특히 도시에
있으면 무슨 일이든 편리하게 할 수 있으므로 오히려 좋은 것과 만난다는
것을 간파하는 힘이 약해집니다. 음식도 무엇이 제철 음식인지 모릅니다.
계절이 바뀐 것도 뒤늦게 알아차립니다. 감동하는 마음이 마비된 것입니다.

저는 강의실에서 만나는 학생들에게 "캠퍼스라도 좋으니 자연의 변화를
잘 관찰하세요." 합니다. 건물이든, 정원이든, 실내장식이든, 상품이든,
좋다고 알려진 것이면 무엇이 좋은지 짬을 내어 생각해보라 권합니다.
"어느 가게에 들어갔다가 마음이 편안하지 않았다면, 왜 이 공간은 편안하지
않은지, 어떻게 해야 편안해질지 생각해보세요." 합니다. 외부 세계에
민감하게 반응하고 그 느낌을 언어화하는 훈련을 계속해야 사람들에게
뭔가를 전할 수 있는 맑은 마음을 가질 수 있습니다.

캐나다대사관 설계 당시의 스케치

판단을 미루지 않는다

결정을 내리지 못하고 두고두고 헤매지 않으려면, 평소 판단을 미루지
않는 습관이 중요합니다. 뭔가를 결정할 때, 아직 판단 재료가 갖추어지지
않았다면 그것이 갖추어질 때까지 기다리지만, 재료가 다 갖추어지면
자기 마음에 귀를 기울여 그때 그 자리에서 가장 좋아 보이는 선택지를
정합니다. 그렇게 하지 않으면 판단 재료를 이것저것 곱씹으며 시간을
낭비하기 때문입니다.

사안은 그때그때 해결하고 뒤에 남기지 않습니다. 그 판단이 설령
잘못이었다고 해도 판단을 미루지 않는 것이 더 중요합니다. 저는 종종
농담 삼아 "내일 죽을지도 모르니까 지금 결정하겠습니다." 합니다. 무사도
그랬습니다. 무사는 선의 사고방식을 많이 받아들였으며, 그런 자세로
자신의 생사를 결정했습니다. 어느 싸움에서 죽을지 알 수 없으므로
늘 그 자리에서 결단하고 뒤로 미루지 않으며 생활했습니다. 이것이
무사도입니다.

판단 재료로 물론 미래에 관해서도 생각합니다. '장차 이런 시대가 되면
이렇지 않을까.' 하고 생각합니다. 하지만 그것은 절대적 재료는 아닙니다.
아직 닥치지 않은 미래를 놓고 걱정해봐야 방법이 없습니다. 미래의 일은
실제로 일어났을 때 최선의 해결책이 무엇인지 적절히 판단하면 됩니다.
'어떻게 하지…….' 하고 전전긍긍하는 것은 현실이 아닌 미래의 일을 당장
재료로 올려놓기 때문입니다. 이는 망상입니다.

만약 그것이 실패해 결과가 나쁘다 해도 이미 끝나버린 일은 돌이킬 수
없으므로 어쩔 수 없습니다. 그 일은 잊어버리고, 뛰어넘고, 보완하고,
더 살릴 것은 다음에 살리면 됩니다. 똑같은 일로 두 번 실패하지 않으면
충분합니다.

좌선을 하다

일요일이면 아침에 가장 먼저 좌선을 합니다. 일반인도 좌선을 하러 오므로 새벽 5시부터 준비를 시작합니다. 그리고 7시부터 8시까지는 사람들과 함께 반드시 좌선을 합니다.

좌선은 '무공덕(無功德)'입니다. 다시 말해 무슨 은혜를 받고자 하는 것이 아닙니다. 하지만 결과적으로 집중력이 높아져 사고력이 좋아집니다. 의학적으로도 세로토닌(serotonin)이 많이 분비되어 뇌의 정보 전달이 좋아집니다. 마음도 편해지고 혈관도 25 - 28퍼센트 정도 팽창합니다. 말하자면 평소보다 조금 더 나은 결과를 낼 수 있는 상태가 되는 것입니다. 혈류가 좋아지고 단전호흡을 해서 겨울에도 발가락 끝까지 온기가 돕니다. 정신도 육체도 개운해집니다. 이렇게 좌선의 효과는 과학적으로나 생리학적으로 입증되었습니다. 물론 내적 요구, 선에서 말하는 '참된 나'와 만나는 것도 매우 중요합니다. 내가 살아 있다는 것을 몸으로 체득하는 것입니다. 그 결과 앞서 말한 의학적 효과도 나타납니다. 그러므로 좌선을 마다할 이유가 하나도 없습니다.

내가 생생하게 살아 있음을 느끼면, 이 생명을 소중히 해야겠다고 생각하게 214
됩니다. 생명을 소중하게 여기면 평소 '시간을 허투루 쓰지 않겠다, 알차게 215
살아가야겠다.' 하며 스스로 냉정하게 생각하게 됩니다. 생활해나갈 수 있는
것, 일할 수 있는 것, 만남이 있는 것은 다른 이가 있으므로 가능한 것입니다.
자연스럽게 고마운 마음을 느끼게 됩니다. 이런 마음을 느낄 수 있는 것이
좌선의 가장 큰 효험인지 모릅니다.

30억 년의 인연을 잇다

오늘날에는 자칫 나 혼자 힘으로 살아가고 있다는 생각을 하기가 쉽습니다. 내가 일해서 돈을 벌고, 아무에게도 신세를 지지 않는다고 믿기 쉽습니다. 하지만 사실 내 손이고, 얼굴이고, 다리고, 내가 스스로 만든 것은 하나도 없습니다. 전부 부처님께, 대우주로부터 받은 생명입니다.

내가 지금 여기 있을 수 있는 것은 먼저 부모가 있기 때문이고, 그 부모의 부모가 있어서 생명이 이어져왔기 때문입니다. 어디선가 한 사람이라도 없으면 저는 여기 없습니다. 10대를 거슬러 올라가면 조상이 1,024명 있습니다. 20대를 거슬러 올라가면 1,000의 1,000배이므로 100만 명입니다. 30대를 거슬러 올라가면 100만의 100만이므로 10억 명입니다. 누구나 이만한 조상을 가지고 있다는 것은 참으로 대단한 일입니다. 30억 년의 인연입니다. 조상에서 조상으로 인연이 이어져 지금 내가 살아 있습니다. 결국 내가 잠시 맡아둔 생명이므로 소중히 해야 합니다. 내 것으로 생각하니 함부로 스스로 목숨을 끊습니다. 남의 것을 맡아주고 있다고 생각한다면 소중히 하지 않을 수 없겠지요.

아트레이크골프클럽 설계 당시의 스케치. 남폭(男滝). 1991년.

좌선은 그런 생각을 머리가 아닌 몸으로 깨닫는 계기가 될지 모릅니다.
바람 소리, 새소리를 듣고 내가 이렇게 거대한 것에 안겨 있음을 느낄 수
있기 때문입니다.

우리는 지금도 하루하루 남의 생명에 기대어 내 생명을 잇고 있고,
많은 것에 의지해서 살고 있습니다. 이 점을 깨닫는다면 감사하는 마음에
절로 두 손이 모일 것입니다. 감사하는 마음이 있어야 다양한 표현을
계속 낳을 수 있다고 생각합니다.

아트레이크골프클럽 설계 당시의 스케치. 여폭(女滝). 1991년.

좋은 것을 만들겠다는 욕심에 집착하지 않는다

순수예술에는 병적 표현이 많이 보입니다. 집착에 사로잡히면 그렇게 되는 것이 아닐까 합니다. 좋은 작품을 하나 완성했다고 합시다. 그것으로 호평을 받으면, 다음에는 전작을 능가하는 것을 계속 만들어야 한다고 생각하게 됩니다. 여기서 집착이 생겨나 자신을 얽매고, 그러다가 끝내 좌절하고 맙니다.

물론 좌절하지 않고, 그 집착을 동력으로 삼아 힘을 내는 이도 있지만, 대부분은 스스로 망가집니다. 그 양상은 무척 다양합니다. 작품을 만들 수 없게 되어 활동을 중단하는 이도 있고, 술로 도피하는 이도 있고, 정신이 이상해지는 이도 있습니다. 이는 완전욕이나 소유욕에서 비롯하는 것으로, 전작을 뛰어넘어야 한다는 집착으로 움직이지 못하게 되는 것입니다.

선 관점에서 제가 드리고 싶은 말은, 자기를 드러내면 된다는 것입니다. 무엇을 능가할 필요는 없습니다. 지금의 내 마음을 그림이라면 그림, 조각이라면 조각, 정원이라면 정원으로 옮기면 됩니다. 등신대(等身大)의 자신을 거기에 담아내면 됩니다. 평가는 다른 이의 몫입니다.

그러려면 평소에 게으름을 피우지 말고 정진해야 합니다. 어제와 같은 내가 아닌 한 발씩이라도 전진하는 내가 있어야 합니다. 지난 성공을, 나 자신을 능가하겠다는 생각은 전혀 필요 없습니다. 나를 부정하는 초월이 아닌 지금의 나를 조금씩 다져가며 쌓아나가는 것입니다. 그렇게 정진하면 일도 자연히 진전됩니다. 무리하게 발돋움하지 말고 등신대의 나 자신으로 조금씩 걸어 나가면 됩니다.

스이후소 설계 당시의 스케치. 2001년.

중요한 것 하나면 족하다

정원뿐 아니라 어떤 분야에서든 처음 시작하는 이는 사람은 시도해보고
싶은 것이 많습니다. 작품 하나에 이것도 넣고, 저것도 넣으려고 하며 의욕을
불태웁니다. 그 시절 특유의 집착입니다.

그런데 다양한 일을 하다 보면, 저는 정원이라는 공간을 놓고 '어떻게 하면
내 삶에도 질문을 던질 수 있는 정원이 될까.' 하며 궁리합니다. 그래서
정말로 중요한 것 하나면 충분하다는 생각에 다다랐습니다. 정말로 중요한
요소 하나만 있으면 정원이 성립합니다.

남은 과제는 '어떻게 그 하나로 좁혀갈 것인가, 부차적인 것을 어떻게 제거할
것인가.' 하는 것입니다. 이는 곧 나 자신에 대한 도전입니다. 아름다운 자연,
자신을 감싸주는 듯한 너른 바다를 표현하고 싶을 때 '해변에 소나무가 있는
게 낫겠지, 후미진 해안을 만들어 경치를 풍부하게……' 하며 다양한 요소와
구성을 생각합니다.

그러나 그런 것을 모두 없애고 어느 선까지 제거하면, 가장 중요한 것만 남게 220
된다는 것을 알게 되었습니다. 처음에는 두려워서 쉽게 제거하지 못했습니다. 221
처음에는 다양한 것을 해보고 싶어서 견딜 수 없었습니다. 그러다가
작심하고 제거를 하게 되고, '이것까지 없애면 다 허사가 되는 건 아닐까?'
하는 순간을 만나게 됩니다. 정말 정돈된 공간은 그때 나타납니다.
그때야 비로소 긴장감이 감도는 단단한 공간이 되어 보는 이의 마음을
흔들게 됩니다.

삶에 달관한 도

검도에 달관한 이도 기술을 쌓던 시절에는 '검술'이라 했습니다.
검을 통해 자기 삶을 모색할 때 선의 발상에 따라 '검도'가 되었습니다.
차를 마시는 것도 처음에는 '자노유(茶の湯)'라 했지만, 선과 깊이
관계하면서 '다도'가 되었습니다. 꽃을 장식하는 '화도(華道)'도 예전에는
'꽃꽂이(立花)'라 했습니다. 도는 선과 연결되고, 이를 통해 삶을 달관한다는
것입니다. 이 정신 속에는 집착하지 않고, 부차적인 것을 버리는 자세가
있습니다.

다쿠안(澤庵)[1] 선사는 야규 무네노리(柳生宗矩)[2]에게 '무심(無心)
검법'이라는 비술을 가르쳤습니다. 상대에게 지지 않는 검술의 비결은
마음을 어디에도 머물게 하지 않는 것이라 했습니다. 상대의 손목을 치려고
하면 손목에 마음이 얽매입니다. 상대의 안면을 치려고 하면 안면에
마음이 묶입니다. 그러므로 그 어디에도 마음을 주지 말고, 자유롭게 놔둔
채 천천히 움직이라는 것입니다. 마침내 야규는 천천히 움직이는 자세를
취할 수 있게 되었습니다. 상대는 야규의 어디를 쳐야 하는지 알 수 없었고,

야규가 자신의 어디를 노리고 들어올지 알 수 없었습니다. 상대가 칠 곳을 222
몰라 공격해오지 않으니 결국 싸우지 않고 이기게 되었습니다. 223

두 사람의 문답과 관련한 재미있는 이야기가 있습니다. 비가 내리는 어느 날,
다쿠안 선사가 야규에게 "이 비에 젖지 않는 고수의 검법을 보여주게."
하고 말합니다. 야규는 밖으로 나가 검을 뽑아들고 빗줄기를 마구 벱니다.
비가 몸에 맞기 전에 벤다는 것입니다. 야규는 돌아와서 "이것이
제 검법이올시다." 하고 말합니다. "그런 게 자네의 검법이란 말인가?
내가 극의를 보여주지." 다쿠안 선사는 이렇게 말하며 밖으로 나갔습니다.
그리고 그냥 우두커니 서서 비에 흠뻑 젖은 뒤 말했습니다. "자, 나는 비와
하나가 되었네. 자네는 비와 자신을 나누어 생각하니 베려고만 하는 거
아닌가. 내 검법은 바로 이것이네."

이 말에 야규는 큰 감명을 받았습니다. 삶에 대해 깨친 바가 있었겠지요.
아름다움을 추구하는 데 필요한 진리가 이 이야기에 있는 듯합니다.

1 일본 에도 시대 초기의 승려. 임제종 다이도쿠지(大德寺)파의 대표적
 선승이며, 검선일여(劍禪一如)의 경지를 설파했다는 설이 있다.

2 쇼군의 무술 사범이자 병법 전수자. 도쿠가와 이에야스(德川家康)의
 경호원이자 자문 역할을 했다.

선에서 비롯한 자연스러운 아름다움

정원 만들기는 긴장을 늦출 수 없는 일입니다. 평소 수행한 결과가 정원에
고스란히 표현되기 때문입니다. 이는 정원에만 해당하는 말이 아닙니다.
건축, 디자인 등의 분야에 있는 이 모두는 같은 생각으로 창작을 하고
있을 것입니다.

선 정원은 일반적으로 만드는 이와 보는 이의 상호관계를 생각하는
과정에서 만들어집니다. 디자인은 상대의 마음에 귀를 기울이고, 소재의
생명을 존중하는 데에서 시작합니다. 그 표현은 각자의 내면에 갇히지 않고,
상호관계에 무게가 주어집니다. 그런 점에서 저는 이 책이 여러분에게
참고가 될 만하다고 자부합니다.

선 사상은 인간은 어떻게 살아야 하는지 묻습니다. '참된 나'를 들여다보도록
하며, 이 세상을 살아가는 지혜로 가득합니다. 그것을 천착할 때 자연스럽게
예술이 됩니다. 그런 의미에서 모든 창작의 바탕에는 선 사상이 있는 것이
아닌가 합니다.

풍요를 추구하는 시대는 저물었습니다. 돈이 아닌 예부터 내려온 내적
풍요를 중시하는 문화에서 배양된 선 사상은 앞으로 주목을 받을 것입니다.
저는 앞으로도 정원 만들기를 통해 사회와 생활을 디자인하는 일에
계속 이바지하고자 합니다.

2011년 9월
마스노 슌묘 합장

신비로운 생명을 다루는 정원에 대한 사랑

일본에서는 주로 선승이 정원을 만들었습니다. 정원 문화는 차, 꽃꽂이와 함께 일본의 대표적 문화로 자리매김했고, 오늘날까지 보존되고 계승되고 있습니다. 우리나라에서는 선비가 학문 연마뿐 아니라 시서화(詩書畫)를 통한 감성 교육에 심혈을 기울였고, 이를 바탕으로 자연과 하나가 된 주택과 정원을 만들었습니다. 보길도의 섬 전체를 정원처럼 다룬 윤선도나 이언적의 독락당(獨樂堂), 한 편의 시 같은 양산보의 소쇄원(瀟灑園), 땅끝 귀양살이 동안 저술과 제자 양성을 한 다산(茶山) 정약용이 만든 초당(草堂) 등은 일본과 그 모습이 무척 다릅니다.

일본 정원은 선미(禪美)가 가득하고 정교하며 절제와 철저한 관리로 오랜 역사를 잇고 있습니다. 우리나라 정원은 주변 자연을 깊이 끌어들입니다. 반듯하게 비어 있는 마당과 함께 자연과 건축물이 구분되지 않는 공간이 우리나라 정원의 아름다움입니다. 신비로운 생명을 다루는 정원에 대한 사랑은 나라와 시대를 초월합니다.

마스노 슌묘 스님은 그동안 일본을 비롯해 전 세계에서 정원을 226
만들어왔습니다. 그가 만든 정원처럼 간결하고 단아하며 깊이를 헤아릴 수 227
없을 만큼 심오한 글은 정원에 관한 전문 지식이 전혀 없는 이에게도
큰 울림으로 다가서게 합니다. 지구 황폐화, 난개발, 환경오염이 가속화하는
오늘날 이 책을 통해 독자 여러분이 정원을 가꾸는 마음에 관심과 애정이
생기는 계기가 될 수 있기를 바랄 뿐입니다.

2015년 1월
정영선